PRIX,
1 fr. 20 cent.

NOTICE

DES

TABLEAUX

ET

AUTRES OBJETS D'ARTS

Exposés au Musée du Département de la Dyle, situé à Bruxelles, dans le local de la ci-devant Cour.

A BRUXELLES,

Chez WEISSENBRUCH, Imprimeur-Libraire, rue du Musée, n°. 1085.

AN 1814.

AVERTISSEMENT.

LA disposition des Salles ne permettant pas de placer, les uns à côté des autres, les tableaux d'un même maître, l'on trouvera à la fin de ce Catalogue la liste alphabétique des peintres, dont les noms sont rappellés dans cette Collection, avec les numéros qui correspondent à leurs tableaux.

L'astérisque (*) en marge indique les tableaux qui, lors de l'établissement d'un Musée à Bruxelles en 1801, lui ont été envoyés de Paris.

Le Musée est ouvert les Mardi, Jeudi et Samedi de chaque semaine.

Les jeunes artistes qui désireraient faire des études au Musée, trouveront

dans cette Collection une abondante et facile instruction.

Ils pourront s'adresser au Conservateur, qui se fera un plaisir et un devoir de leur délivrer des cartes d'entrée.

Approuvé par le Maire le 16 Octobre 1814.

NOTICE

DES TABLEAUX

ET AUTRES OBJETS D'ARTS

Exposés au MUSÉE du Département de la Dyle.

PREMIÈRE SALLE.
D'après LE GUIDE.

Cléopâtre.

N°. 1. Elle est représentée au moment où son sein découvert reçoit la piqûre de l'aspic. La tête et les yeux sont levés vers le ciel. Figure, grandeur naturelle et demi-corps.

ANTOINE VAN DYCK.

L'Adoration des Bergers.

Toile; hauteur, m. 2-4, largeur, m. 1-7.

2. (*) La Vierge assise soutient du bras droit l'enfant Jésus endormi sur ses genoux. Un jeune berger, prosterné à ses pieds, lui fait hom-

mage d'un agneau. Derrière lui est un vieillard, précédé d'une jeune paysanne qui, portant de la main un panier qu'elle tient au bras, semble en tirer quelque don. A gauche de la Vierge, St.-Joseph montre de la main le nouveau né à un groupe d'Anges et de Chérubins qui voltigent dans le haut du tableau. Fond d'architecture et de ciel.

Ce joli tableau est du ton le plus suave et le plus harmonieux. Les traits délicats de la Vierge peignent la douceur et l'innocence. L'enfant Jésus et les Anges dans le ciel sont de la couleur la plus brillante et la plus légère. Van Dyck avait peint ce tableau pour l'église paroissiale de Termonde. Transporté à Paris, il a été accordé au Musée de Bruxelles.

GILLES BAKKEREEL.
La Vision de St.-Félix.

Toile ; hauteur, m. 2-2 ; largeur, m. 1-8.

3. Le Saint étendu, sur sa couche de natte se soulève, étend les bras à la vue de la Vierge qui, précédée d'un Ange, lui apparaît sur un nuage. Derrière St.-Félix, un Religieux à genoux et les mains jointes, contemple la divine apparition. Quelques têtes

de Chérubins se nuancent avec le nuage qui enveloppe la Vierge. Figures, grandeur naturelle.

HUYSMANS DE MALINES.

Paysage.

Toile; hauteur, m. 1-3; largeur, m. 1-7.

4. Au pied d'une masse de roches sablonneuses, surmontée de grands arbres, un jeune homme, le corps à moitié découvert et assis, regarde fixement et d'un air de surprise, une houlette ornée d'un large ruban et posée sur une pierre. Il est accompagné et suivi de trois femmes qui semblent partager la même émotion; à quelque distance vers la gauche sont deux enfans ayant l'air d'avoir découvert une cassette. L'action se passe au milieu d'une forêt, dont le site sauvage se prolonge vers un golfe, au fond duquel on apperçoit le mouvement d'un port de mer, des navires et des ruines d'architecture.

ANTOINE VAN DYCK.

Toile; hauteur, m. 1-8; largeur, m. 0 8.

5. St.-François debout et tenant l'enfant Jésus.

6. St.-François stigmatisé. Ce tableau est le pendant du précédent. Tous deux se détachent de leur hauteur sur un fond de ciel.

Murillo.

Bois; hauteur, m. 0-6-40; largeur, m. 0-4-10.

7. Un jeune homme coiffé d'un chapeau, à la manière des gens du peuple en Italie, les épaules couvertes d'une peau légère et mouchetée, examine avec attention une pièce d'or qu'il tient dans le creux de sa main. Figure, grandeur naturelle, demi-corps.

Otto Van Veen.

Sainte Famille.

Bois; hauteur, m. 1-0; largeur, m. 0-8.

8. L'enfant Jésus se détache du sein de sa mère, et en se détournant fixe le petit St.-Jean, que la Vierge soulève du bras droit. Plus en arrière, St.-Joseph debout, et la main appuyée sur une table, regarde l'enfant Jésus.

Ribera, dit l'Espagnolet.

La Tête de St.-Pierre.

Toile; hauteur, m. 0-9; largeur, m. 0-7.

9. (*) Le Saint, les yeux élevés et les mains jointes, exprime vivement le

repentir dont il est pénétré. Figure, grandeur naturelle, demi-corps.

Philippe de Champaigne.

Toile; hauteur, m. 0-7; largeur, m. 0-6.

10. Le portrait en profil de St.-Charles Borromée.

Otto Van Veen.

Le Portement de la Croix.

Toile; hauteur, m. 2-1; largeur, m. 1-5.

11. Le Seigneur succombe sous le poids de sa croix. Ste.-Véronique présente à genoux le suaire, au milieu duquel se trouvent empreints les traits du Sauveur. Les saintes femmes affligées suivent le cortége.

Charles Maratte.

Apollon et Daphné.

Toile; hauteur, m. 2-0; largeur, m. 2-2.

12. (*) Daphné, poursuivie par Apollon, fuit vers ses compagnes couchées à l'ombre de quelques grands arbres sur les bords du fleuve Pénée. Déjà ses doigts se prolongent en feuillages, ses pieds s'attachent à la terre, et l'Amour s'envole avec son arc et ses flèches. Au milieu du tableau, un fleuve, sous la figure d'un jeune homme assis,

la tête et le corps tourné vers Apollon, avance la main vers ce dieu et voudrait l'arrêter. Ce fleuve est caractérisé par une urne qui verse ses eaux dans le Pénée. Plus en avant vers la gauche, est une Naïade couchée, le bras droit appuyé sur son urne ; le ciel est faiblement nuancé de quelques légers nuages.

CORNEILLE SCHUT.

Toile ; hauteur, m. 1-6 ; largeur, m. 2-2.

13. La Vierge et l'enfant Jésus dans un médaillon, autour duquel des Anges entrelacent des guirlandes de fruits. Le père Seghers, jésuite, a peint les fruits.

ANTOINE VAN DYCK.

Elévation en croix.

Toile ; hauteur, m. 3-4 ; largeur, m. 2-7.

14. (*) Trois hommes vigoureux, les bras tendus, réunissent leurs efforts pour élever la croix. Un quatrième, le genou en terre et appuyant de tout le poids de son corps sur la partie inférieure de la croix, cherche à la placer dans la fosse creusée pour la recevoir. Un autre derrière celui-ci, la main droite appuyée sur

sa bêche, observe avec inquiétude et anime du geste ses compagnons. Du même côté, un soldat à cheval montre de la main le Christ à un autre soldat, dont on n'apperçoit que la tête et les épaules, et qui porte un drapeau flottant. Vers la droite et sur le plan inférieur se voit renversé le panier dans lequel étaient les outils pour le crucifiement, et à côté un grand chien à tête noire et à longs poils. Les figures, grande nature.

Dankertz de Rey.

Portrait de Femme.

Hauteur, m. 0-8; largeur, m. 0-6.

15. Une femme déjà avancée en âge, les cheveux couverts d'une coiffe légère à la hollandaise, une large fraise plissée à l'entour du col. Son habillement est noir. Elle est représentée assise, le regard hors du tableau. Elle a devant elle un livre ouvert, dont elle entr'ouvre de la main gauche quelques feuillets; elle tient ses lunettes de la main droite. Ce portrait est plein de vie; il annonce de la douceur et la plus séduisante simplicité.

LE MÊME.

Portrait d'Homme.

Hauteur, m. 0-8 ; largeur, 0-6.

16. Portrait de l'oncle de Gérard Douw. Il est représenté assis, traçant sur le papier le plan d'un pont. Il a la main droite appuyée sur une table, et de la gauche il tient son compas (l'oncle de Gérard Douw était architecte). Son regard hors du tableau, montre les traits d'un vieillard intéressant, le menton couvert d'une longue barbe grise. Son habillement est d'un noir brillant, et son col est orné d'une large fraise plissée. Ce portrait ne le cède en rien au précédent. La pose en est facile, le ton de chair est d'une grande vérité ; les mains sont bien dessinées et bien coloriées. Ces deux portraits sont de grandeur naturelle et à demi-corps.

FASSOLO.

Toile ; hauteur, m. 0-7 ; largeur, m. 0-3.

17. La Vierge, le regard hors du tableau, soutient sur ses genoux, l'enfant Jésus ; le petit St.-Jean, dont on n'apperçoit que la tête, est derrière. Figures, demi-nature.

Jean-Baptiste Weenix.
Une jeune Femme à sa toilette.

18. Elle est assise au-devant d'une table couverte d'un tapis fleuragé. Un grand miroir au-dessus, lui sert à rapprocher des deux mains les bouts d'un voile de mousseline qui lui couvre les cheveux. Son habit, d'un rouge clair et très-court, se termine par une juppe à larges plis, d'une étoffe brillante et à lignes de différentes couleurs. La figure se détache sur un fond clair.

Fontaine de marbre de Carrare, du sculpteur le Chev. Gripelto.

19. Un triton et une naïade remplissent le fond d'un bassin, creusé en forme de coquille. Le triton a la tête levée et tient de la main droite un trident. La naïade se presse le sein.

Ce groupe est d'un seul bloc.

Au-dessus, un cheval marin ailé, s'élance du fond d'une grotte; il porte un petit génie qui, les bras ouverts, s'élance également en avant. Les cheveux, la barbe du triton, la guirlande que la naïade tient de la main gauche, et généralement l'ensemble, sont d'un travail délicat et précieux.

Les figures sont plus grandes que demi-nature.

SECONDE SALLE.

Jacques Jordaans.

Saint-Martin qui délivre un possédé.

20. (*) Trois hommes debout, un quatrième à genoux, et plus bas une jeune fille, réunissent leurs efforts pour contenir le possédé, qui, dans la plus violente agitation, laisse cependant appercevoir le soulagement qu'il éprouve au moment où l'esprit-malin abandonne cet infortuné. Vers la gauche paraît St.-Martin en habits pontificaux, accompagné de son porte-crosse et de deux autres religieux. La gravité imposante de l'évêque, cette main avancée en signe de commendement, désignent la confiance de celui à qui le ciel vient d'accorder la puissance. St.-Martin se présente, au son de sa voix le démon fuit et le possédé est délivré.

Plus haut, au-devant d'un balcon, recouvert d'un tapis fleuragé, Tétrade, le coude appuyé sur l'estrade, observe l'effet de l'exorcisme sur son serviteur. Derrière Tétrade est un nè-

gre avec un perroquet sur le poing. Fond d'architecture.

Les figures sont grande nature.

Malgré les nombreuses incorrections qui affaiblissent le mérite de cette composition, jamais aucun peintre ne poussa plus loin la vigueur et la transparence du coloris. On reproche à Jordaans de manquer de noblesse et d'élévation, mais ces défauts sont rachetés par tant d'expression et de vérité, que, quoique souvent bizarre, incorrect, Jordaans occupera long-temps un rang très-distingué parmi les artistes de toutes les écoles.

GASPAR DE CRAYER.

La Pêche miraculeuse.

Toile; hauteur, m. 2-2; largeur, m. 3-2-50.

21. Vers la gauche et sur le premier plan, St.-Pierre, tenant dans ses mains un gros poisson, regarde avec étonnement le Seigneur qui paraît au-delà de ses compagnons, occupés à verser sur la grève les poissons de toute espèce qui remplissent le filet. Derrière St.-Pierre sont trois autres pêcheurs. Celui du milieu porte sur la tête des paniers. Le Seigneur est

représenté debout au milieu du tableau, et faisant signe à St.-Pierre de le suivre. Les figures sont de grandeur naturelle et se détachent sur un fond de mer et de ciel.

CANALETTI.

Toile; hauteur, m. 1-1; largeur, m. 1-2.

22. (*) **Vue des environs de Venise, le long de la Brenta.** Un pont de pierres à deux arches ceintrées, traverse cette rivière. Vers la droite s'élève une maison de campagne bâtie à la vénitienne, et dont les accessoires s'étendent jusqu'aux bords du tableau. Du côté opposé paraît un vieux bâtiment servant de magasin et d'hôtellerie. En avant est un pont de planches, à côté duquel est une barque prête à recevoir les voyageurs. Une autre barque, surmontée d'une galerie, une gondole et un radeau chargé de marchandises, descendent la rivière.

On remarque dans le lointain le mur d'entrée d'un jardin de plaisance, une église à clocher, en partie cachée par les arbres qui l'entourent, quelqu'autres apperçus, et plus loin dans le vague, des montagnes, etc.

Un grand nombre de figures animent cet ensemble. Au milieu d'une foule

d'ouvriers différemment occupés, se trouvent d'autres personnes que les attraits de la campagne invitent à venir dans ce beau site profiter de l'éclat d'un beau jour; ces derniers mots suffiront à l'éloge d'un tableau qui unit à une grande variété d'objets, le brillant et la vérité de la nature.

FRANÇOIS ALBANE.

Adam et Eve.

Toile ; hauteur, m. 1 ; largeur, m. 1-8.

23. (*) L'artiste a saisi le moment où Adam assis, la main droite appuyée sur la terre, la jambe étendue du même côté, allonge le bras gauche pour recevoir la pomme qu'Eve lui présente. Celle-ci debout, la cuisse droite et une partie de la jambe en avant, n'indique pas d'une manière assez distincte sa véritable pose; les deux figures sont nues. Adam, sans annoncer dans ses traits la dignité du premier homme, joint à la correction du dessin le coloris de la nature.

La figure d'Eve a beaucoup souffert.

JACQUES VAN ARTOIS.

Un Hiver, Paysage.

Toile ; hauteur, m. 0-8 ; largeur, m. 1-2.

24. Au-devant des premières mai-

sons d'un village, se présente une vaste pièce d'eau couverte de patineurs. Vers la gauche on voit un chariot attelé de deux chevaux et précédé d'un paysan à cheval. Du même côté sont différens groupes de paysans. Les uns regardent les patineurs, d'autres se chauffent à l'entour des feux allumés au-devant de leurs maisons. Un garde, appuyé sur son fusil, s'entretient avec un paysan qui a posé à terre sa charge de bois. En avant est un bucheron occupé à fendre un gros arbre. Une neige abondante couvre les arbres et les broussailles. Les figures sont de la main de Pierre Baut.

BARTHOLOMÉE VAN DER ELST.

Toile; hauteur, m. 1-1; largeur; m. 0-9.

25. Portrait d'un homme avancé en âge, vêtu en noir, la tête couverte d'un chapeau rabattu, le col orné d'une fraise soigneusement plissée. Il est représenté debout, les doigts de la main gauche appuyés sur une table, et la main droite sur la ceinture. On retrouve la nature dans la vérité du portrait. La barbe un peu cotonneuse ne répond pas à la beauté de la tête, ni à cette main si bien

coloriée, qui se détache sans sécheresse au milieu de la masse noire de l'habillement.

TINTORET.

Toile ; hauteur, m. 1 ; largeur, m. 1·2.

26 (*) Portrait d'un homme avancé en âge.

CH. V. BOOM.

27. Sur des ruines antiques s'élève un édifice moderne, dont on ne distingue que la partie latérale. Un grand arbre en avant, un autre dépouillé et renversé, derrière lequel un homme pêche à la ligne, quelques plantes sauvages, dessinent la partie gauche du tableau. Au bas de ces ruines, qui se terminent par une tour d'observation, on voit un chasseur avec des faucons et quelques chiens. Sur un plan plus éloigné, vers la droite, à la sortie d'une avenue, se présente un cavalier avec sa dame en croupe ; il est suivi de deux chasseurs à pied et de plusieurs chiens. Sur un plan plus rapproché, un troisième chasseur, assis, attend avec sa troupe l'arrivée de son maître. Le ciel est semé de nuages.

Ce tableau, d'une touche vigoureu-

se, offre des plans bien disposés. Les figures sont dans le genre convenable.

GASPARD DE CRAYER.

St.-Antoine et St.-Paul, Ermites.

Toile; hauteur, m. 2-2; largeur, m. 1-8.

28. St.-Antoine, en habit d'ermite, et St.-Paul, à moitié couvert d'une natte grossière et déchirée, sont assis à l'entrée d'une grotte, les yeux élevés vers le ciel, pour le remercier de la nourriture qu'il leur envoie par l'entremise d'un corbeau, qui leur apporte deux pains dans son bec. La couleur de ces anachorètes est celle de deux hommes qui, volontairement relégués dans le fond d'un désert, se sont voués au jeûne et à la pénitence.

GUIDO RENI.

Une Sybille.

Toile; hauteur, m. 1-8; largeur, m. 1-2.

29. (*) Elle est représentée assise, la tête et les yeux dans l'attitude de la méditation. Le coude appuyé sur des livres, et la main près du bas du visage, ajoutent à la même expression; sa main gauche étendue, pose sur un rouleau qu'un génie déploie devant elle.

Les vêtemens à larges plis de la Sybille, ont de la grace et de la dignité. La figure est de grandeur naturelle.

Théodore Van Loon.

L'Adoration des Bergers.

Toile; hauteur, m. 2-0; largeur, m. 1-5.

30. La Vierge, à genoux, soutient de ses deux mains devant elle l'enfant Jésus, et le montre à un jeune berger, prosterné à ses pieds; un second se retourne vers un vieillard et avec toute la naïveté de l'enfance, lui exprime sa joie d'avoir vu le nouveau né. St.-Joseph est debout derrière la Vierge, la main sur la poitrine, et l'autre bras étendu avec le sentiment de l'admiration. Les figures sont de grandeur naturelle. Il y a de la grace et même de la dignité dans les traits de la Vierge.

Gaspar De Crayer.

Le Triomphe de Ste.-Catherine.

Toile; hauteur, m. 3-9; largeur, m. 2-4.

31. La Sainte agenouillée sur le globe, soutenu par des Anges, s'élève vers le ciel. Là sont assis St.-Pierre, St.-Paul et deux autres Saints. Le Seigneur dans le haut du tableau s'avance

pour couronner la Sainte; St.-Grégoire, St.-Augustin, St.-Ambroise, St.-Jérôme, St.-Norbert et deux autres Saints caractérisés par les habillemens ou les attributs qui les distinguent, garnissent le bas du tableau. Leurs différentes attitudes expriment à la fois l'étonnement et l'admiration.

PIERRE MIGNARD.

Le Repos de Diane.

Toile; hauteur, m. 1-4; largeur, m. 4-1.

52. (*) La déesse est représentée sur la pointe d'un rocher, étendue sous une large draperie. Son corps repose, mais son œil veille. Elle a la tête appuyée sur le bras droit, tenant son arc de la main gauche. Figure, petite nature.

Ecole florentine, ou SCHOUAERTS d'Ingolstad, mort en 1594.

Vulcain dénonçant aux Dieux l'infidélité de son épouse.

Hauteur, m. 1-0; largeur, m. 1-1.

33 (*) Jupiter et les autres dieux assis sur des nuages, remplissent le haut du tableau. Plus bas, vers la gauche, paraissent Mars et Vénus, avec quelques

traces du filet qui les enveloppe. Plus vers le milieu, Cupidon, à qui Mars a confié son glaive, semble reprocher à Vulcain sa cruauté. Celui-ci, un marteau à la main, paraît sortir de sa forge : il s'adresse à Jupiter.

Les nombreux détails de ce tableau sont du plus grand fini.

Sasso Ferata.

Hauteur, m. 0-3; largeur, m. 2-50.

34. (*) Tête de Vierge, les yeux baissés et le haut de la tête couvert d'un voile d'un bleu clair.

Le vieux Palme.

Le Christ porté au tombeau.

Toile; hauteur, m. 1-0; largeur, m. 1-3.

35. (*) Joseph d'Arimathie, Nicodème et un autre disciple portent le corps du Christ. La Ste.-Vierge est évanouie dans les bras des saintes femmes. Derrière celles-ci est la Magdelaine. Son attitude exprime la plus vive douleur. Figures, demi-grandeur naturelle.

J. Van Ravenstein.

Bois; hauteur, m. 0-4; largeur, m. 0-3.

36. Portrait que l'on croit celui de

Keno Haeselaer, qui, à la tête d'autres femmes, contribua glorieusement à la défense de la ville de Harlem, assiégée par les Espagnols. Ce portrait, sans mains, est de grandeur naturelle.

37. Portrait, sur porcelaine, de M. le Directeur général du Musée de Paris.

TROISIÈME SALLE.

Pierre-Paul Rubens.

Le Martyre de St.-Livin.

Toile ; hauteur, m. 4-8 ; largeur, m. 3.4.

38. (*) Sans entrer dans les détails d'un affreux et dégoûtant supplice, la pensée se porte avec plaisir vers ces esprits célestes qui, armés de la foudre, s'élancent du fond d'un nuage sur une troupe de bourreaux et de féroces soldats. Saisis de terreur, ils se précipitent les uns sur les autres. Les chevaux se cabrent et ajoutent au désordre. Tout est action à l'entour du Saint, qui paraît oublier ses souffrances, à l'apparition de deux Anges qui descendent vers lui avec la palme et la couronne du martyre.

A la vue de cet étonnant tableau, on le croirait peint, si l'on peut s'exprimer ainsi, d'un seul trait. Le sentiment a conduit la main de l'artiste et en a rendu la brûlante expression aussi rapide que la foudre vengeresse de cette infame et brutale exécution.

Le martyre de St.-Livin a été gravé par Corneille Kaukerken.

Ce tableau a été acheté pour le roi de France à la suppression des Jésuites de Gand.

J. C. PROCACCINI.

St.-Sébastien délivré par les Anges.

Hauteur, m. 2-8; largeur, m. 1-5.

39. (*) Le Saint est représenté debout, le bras gauche attaché à un arbre. Ses yeux levés expriment la reconnaissance du miracle, que par ordre du ciel les Anges ont opéré en sa faveur. Le premier, une flèche qu'il a détachée à la main, soutient, en voltigeant, le bras droit du Saint. Un second plus bas, vers la gauche, montre avec joie l'arc qui a servi au supplice. Un troisième, au côté opposé, cherche à dégager adroitement la flèche qui est restée fixée dans la jambe gauche. Deux Anges dans le haut, font briller au milieu de l'air la palme du mar-

tyre. Fond de ciel et de paysage. Les figures sont de grandeur naturelle.

Ce tableau, d'une composition aussi animée qu'intéressante, offre des beautés dignes du Corrège; si l'ensemble n'obtient pas le même éloge, la peinture embrasse un si grand nombre de parties, qu'un artiste du mérite de Procaccini, devient excusable de ne pas les avoir possédées toutes dans la même perfection.

Jacques Courtois, dit Le Bourguignon.

Toile; hauteur, m. 0-6; largeur, m. 0-5.

40. Choc de cavalerie entre des Chrétiens et des Turcs. Ce tableau paraît avoir fait partie d'une plus grande composition.

M. B. Stomme.

Bois; hauteur, m. 0-7; largeur, m. 0-9.

41. Sur une table couverte d'une nappe, sont représentés un pain blanc, une coupe de nacre, un verre, une cruche renversée, un plat sur lequel est un poisson grillé, un couteau et quelques autres détails, le tout d'une grande vérité d'exécution.

Pierre-Paul Rubens.

Le Couronnement de la Vierge.

<small>Toile ; hauteur, m. 4-1, largeur, m. 2-6</small>

42. (*) La Vierge agenouillée sur le croissant, s'élève au-dessus des nuages. Le Père éternel et son Fils l'attendent, et vont poser sur son front modeste la couronne immortelle. Un groupe d'Anges paraît au-dessous du nuage qui soutient la Vierge.

Ce tableau a été gravé par Pontius. Les figures sont de grandeur naturelle.

Gaspar de Crayer.

La Vierge soutenant sur ses genoux le Christ mort.

<small>Bois ; hauteur, m. 1-5 ; largeur, m. 1-1.</small>

43. La Vierge éplorée soutient le corps de son fils ; St.-Jean lui allége le poids de ce triste et précieux fardeau. Sur le premier plan, un guerrier couvert de sa cote-d'armes est représenté à genoux, les mains jointes, et suivi de son épouse. Figures, petite nature.

GAUDENZIO FERRARI.

Adoration des Anges.

Hauteur ; m. 1-6-0 ; largeur, m. 1-0-0.

44. L'enfant Jésus, couché à terre sur un coussin, tend les bras vers la Ste.-Vierge, qui, les mains croisées sur la poitrine et à genoux, adore le nouveau né. Il est entouré de trois Anges qui, également à genoux, s'unissent d'une manière caressante à l'adoration. St.-Joseph, vers la droite, est à côté de la Vierge. Du côté opposé est un cardinal, les mains jointes et à genoux. Dans le haut du tableau deux Anges chantent, en voltigeant, les paroles d'un hymne. Fond de paysage et de ruines d'architecture.

Ce tableau peint avec finesse et correction, rappelle la première manière de Raphaël, dont Gaudenzio était contemporain.

JEAN-BAPTISTE CHAMPAIGNE.

L'Assomption de la Vierge.

Toile ; hauteur, m. 4-0 ; largeur, m. 2-6.

45. De nombreux groupes d'Anges soutiennent et entourent le nuage, sur lequel la Vierge est assise. Un

sarcophage au milieu du tableau sépare les apôtres : ceux qui sont placés vers la droite sont représentés debout, la tête et les bras élevés vers la Vierge ; les apôtres vers la gauche sont à genoux ; un d'eux se prosterne. Derrière la tombe sont placés confusément dans la demi-teinte plusieurs apôtres et les saintes femmes. Figures de grandeur naturelle.

Guido Reni.

La Vierge, St.-Jérôme, St.-Thomas.

Hauteur, m. 2-9-0 ; largeur, m. 2-0-5o.

46. (*) La Vierge, entourée de chérubins, est assise sur un nuage, soutenant légèrement devant elle l'enfant Jésus. Tous deux ont les yeux fixés sur St.-Jérôme, qui, debout, le coude appuyé sur une pierre, et lisant dans le livre qu'il tient entre les mains, paraît plongé dans une profonde méditation. Du côté opposé et sur le même plan, St.-Thomas également debout, le regard hors du tableau, pose la main droite sur un livre, de la gauche il relève les amples plis de son manteau. St.-Jérôme, l'épaule gauche et la jambe droite découvertes, présente, sous un léger vêtement, le corps exténué d'un pénitent, d'un

anachorète. La contenance de St.-Thomas, est celle d'un chrétien inébranlable dans la foi. L'un et l'autre reçoivent l'auguste témoignage de leur sainteté, par la présence de la Vierge et de l'enfant Jésus qui, personnages symboliques, se lient à l'ensemble de cette imposante composition. Les figures sont de grandeur naturelle.

Le Chevalier Breydel.

La Défaite de Porus.

Toile; hauteur, m. 0-5; largeur, m. 0-7.

47. Ce tableau est une copie en petit et très-exacte de la défaite de Porus, par le célèbre Le Brun. On lit au bas le nom du chevalier Breydel.

Antoine Van Dyck.

Hauteur, m. 0-5; largeur, m. 0-3.

48. Esquisse heurtée de la tête du Juif qui présente le roseau, dans le tableau du *Couronnement d'épines*.

Henri Dubbels.

Tempête.

49. A la lueur d'un ciel, couvert de sombres et épais nuages, paraissent les débris éparpillés d'un navire, jeté

par la tempête au milieu des rochers. Tout a péri, à l'exception d'un seul homme, qui debout dans une chaloupe déjà à moitié submergée, attend, pour dernier espoir, le moment de se sauver à la nage.

On apperçoit dans le lointain un navire à moitié démâté et dans le plus grand danger.

P. P. RUBENS.

La Conversion de Saint-Bavon.

Hauteur, m. 4-9; largeur, m. 2-9.

50. Allouyn, de la maison des Ducs d'Austrasie, mieux connu sous le nom de St.-Bavon, avait épousé la fille du Comte Adilion. La perte d'une épouse tendrement chérie, lui causa tant de chagrin, qu'au dire de l'historien de sa vie, il faillit mourir de douleur. Résolu de renoncer au monde, il va trouver St.-Amand, Evêque de Maestricht, et lui communique son projet : celui-ci, après avoir cherché inutilement à le détourner de sa résolution, le trouvant inébranlable, lui conseille de vendre ses biens, et d'en distribuer le produit aux pauvres et aux églises. C'est le sujet du tableau.

Dans le haut, Allouyn, suivi de deux pages et de deux des principaux

officiers de sa maison, se présente à St.-Amand, qui, accompagné de l'abbé Floribert et de quatre Religieux, le reçoivent à la porte du monastère.

Allouyn est couvert d'une armure, qui désigne son premier état et la dignité de son rang; il se présente un genou en terre, sur les marches qui conduisent à l'entrée du couvent.

Vers la gauche, debout, sur le repos des marches d'en bas, sont deux jeunes personnes richement habillées, et une troisième dont on n'apperçoit que la tête. Leur expression est celle de l'étonnement, même du regret de la résolution du Saint, probablement leur allié.

Sur le même plan un officier de maison présente l'aumône à une femme à genoux, tenant du bras gauche un enfant emmaillotté, et de la droite un enfant plus âgé. A côté est une autre femme avec un enfant au sein. Vers la droite, un vieillard appuyé sur sa béquille, allonge fortement le bras vers l'officier, qui, de la main gauche, puise dans l'un des bassins, remplis d'or et d'argent, que deux pages à côté de lui soutiennent.

Les bornes d'un catalogue ne permettent pas d'entrer dans les nombreux détails d'un tableau, qui réunit, à

une composition savante, l'expression la plus convenable, l'ensemble le plus brillant, le plus harmonieux. Avec quel intérêt ne voit-on pas un homme du rang le plus élevé, renoncer volontairement aux brillans avantages de sa naissance, se dépouiller de ses biens pour en distribuer le produit aux indigens. Rubens, pénétré de la dignité d'un pareil sujet, a prouvé dans ce tableau que la bonté, la sensibilité de son ame égalaient l'élévation et l'étendue de son génie inépuisable.

Les figures sont de grandeur naturelle.

FERDINAND BOLL.

Un Philosophe dans son cabinet.

Toile ; hauteur, m. 0-9 ; largeur, m. 1-1.

51. (*) Ce tableau représente un homme avancé en âge, assis dans son cabinet, le coude appuyé sur une table couverte d'un tapis, et sur lequel il y a un grand livre ouvert, une sphère et une tête de mort. La figure est de grandeur naturelle et demi-corps.

THÉODORE VAN LOON.

Toile ; hauteur, m. 7-50 ; largeur, m. 4-80.

52. Tête de St.-Pierre.

D'après Raphael.

Bois; hauteur, m. 1-0; largeur, m. 0-6.

53. La Vierge avec l'enfant Jésus sur ses genoux. Le petit St.-Jean est à côté. Fond de paysage. Figures, demi-grandeur naturelle.

Philippe de Champaigne.

Sainte-Geneviève.

Toile; hauteur, m. 1-4; largeur, m. 0 6.

54. (*) La Sainte est représentée au milieu de ses moutons, agenouillée sur une pierre, les yeux levés et les mains jointes. Ses traits délicats peignent l'innocence, et c'est vers le Ciel que cette jeune bergère dirige ses pensées. On apperçoit dans le lointain la ville de Paris.

Théodore Van Loon.

Hauteur, m. 0-7; largeur, 0-6.

55. Tête de St.-Paul.

Philippe de Champaigne.

56. (*) St.-Joseph debout, tenant un bâton de la main gauche, et de l'autre

une tige de lys. Ce tableau fait pendant au n.º 54. Figure, demi-nature.

Gaspard De Craye.

Hauteur, m. 0-8 ; largeur, m. 0-6.

57. Tête de St.-Pierre.

QUATRIÈME SALLE.

Henri de Clerck.

Une Sainte Famille. (Tableau avec volets).

58. La Vierge assise, tenant l'enfant Jésus debout sur ses genoux, sourit au petit St.-Jean qui lui est présenté par sa mère Elisabeth. A gauche de la Vierge est St. Joachim lisant ; Ste.-Anne de l'autre côté soutient le bras du petit Jésus. Derrière la Vierge est un Ange portant une corbeille de fruits. Ste.-Anne a derrière elle un Saint, les mains croisées sur la poitrine ; plus loin, deux autres saints personnages s'entretiennent. En avant de Ste. Anne deux femmes sont assises avec des enfans sur leurs genoux. Plus en avant, vers le milieu du tableau, deux enfans caressent un chien couché

sur un coussin. Deux Anges dans le haut tiennent suspendue, au-dessus de la tête de la Vierge, une couronne de fleurs. Le fond représente une galerie en arcade ; celle du milieu laisse appercevoir au-delà un paysage. Les volets représentent d'un côté le Jugement de Salomon, et de l'autre St.-Ives qui, entouré de plaideurs, s'adresse avec indignation à celui qui, muni d'une bourse, semble vouloir acheter au prix de l'or le gain de sa cause. Ce tableau ornait ci-devant une des salles de la chambre des comptes de Bruxelles. Les figures sont presque de grandeur naturelle.

INCONNU.

Hauteur, m. 0-7 ; largeur, m. 0-7.

59. La Vierge, l'enfant Jésus et le petit St.-Jean.

INCONNU.

Hauteur, m. 0-8 ; largeur, m. 0-7.

60. Portrait d'homme, dont l'habillement noir est bordé d'une fourrure. Figure, demi-corps, grandeur naturelle.

F. Le Baroche.

Le Seigneur qui appelle Saint-Pierre.

Toile; hauteur, m. 3-2; largeur, m. 2-3.

61. (*) Le Seigneur est représenté debout, avançant la main vers St.-Pierre, qui, le genou en terre et le bonnet à la main, répond respectueusement à l'appel du Seigneur. Un peu au-delà, vers la droite, est une barque que deux pêcheurs ont rapprochée du rivage. Un de ceux-ci, le corps à moitié hors du bateau, est prêt à toucher terre. Ce tableau a été gravé à Rome par Sadeler.

Corneille Schut.

Le Martyre de St.-Jacques. Esquisse.

Bois; hauteur, m. 0-6-; largeur, m. 0-5.

62. Le saint est représenté à genoux au moment où le bourreau lève le bras pour lui trancher la tête. En face du saint, un prêtre lui montre l'idole placée sur un haut piédestal. De nombreux soldats assistent au supplice. Un Ange dans le haut descend avec la palme et la couronne du martyre. On retrouve dans cette esquisse la manière dont, à l'exemple du maître, les élèves de Rubens ébauchaient leurs

tableaux. Dans celui-ci, une huile légèrement coloriée, sur un fond blanc, dessine les parties fuyantes, et les sépare de celles du milieu que l'artiste a réservées à plus d'empâtement et d'effet.

PIERRE NEEFS.

Baptême aux flambeaux dans la Cathédrale d'Anvers.

Bois; hauteur, m. 0-5; largeur, m. 0-8.

63. L'ensemble de ce vaste édifice ne reçoit d'autre lumière que celle de quelques bougies placées dans l'éloignement. Les figures sur le devant se détachent à la lumière de quatre flambeaux qui précèdent le cortége composé des nombreux parens qui ont assisté au baptême. L'artiste a imité le costume du temps. On remarque un vieillard adossé à un des piliers près de la porte, et qui, le chapeau à la main, attend, dans la plus humble posture, qu'on lui fasse l'aumône.

PIERRE-PAUL RUBENS.

La Flagellation.

Bois; hauteur, m. 0-5; largeur, m. 0-4.

64. Esquisse du tableau qui, sous le n°. 501, orne le Muséum de Paris.

Paul Véronèse.

Junon versant ses trésors sur la ville de Venise.

65. (*) Ce tableau, ci-devant l'ornement d'un plafond, représente Junon, qui, du haut d'un nuage, verse des lauriers, de l'or, le bonnet ducal, des couronnes, etc.

Venise, sous la figure d'une belle femme assise, appuyée sur le lion de St.-Marc, la tête et les yeux levés, le bras étendu, reçoit avec reconnaissance les somptueux dons de la déesse.

Des attitudes remplies d'expression, une couleur brillante sur un fond de ciel, des draperies largement destinées avec grace et facilité, caractérisent ce tableau qui, sans être placé à son vrai point d'élévation, peut être mis au rang des séduisantes productions de P. Véronèse.

Pierre-Paul Rubens.

Le Seigneur voulant foudroyer le monde.

Toile; hauteur, m. 4; largeur, m. 2-7.

66. (*) Le Seigneur, armé de la foudre, descend rapidement sur un nuage. La Vierge à ses côtés, découvrant son sein maternel, veut arrêter

le bras de son fils. Les Anges consternés suivent le Seigneur. St.-François se précipite avec la pâleur de l'effroi sur un globe qui figure la terre, le couvre de son corps et de ses deux mains. Un énorme serpent entoure ce globe, dernière lequel il cherche à cacher sa tête. On apperçoit dans le lointain l'image des crimes qui ont provoqué la vengeance céleste. Le ciel, d'une teinte sombre, détache avec force les figures principales, et rend celle du Seigneur plus terrible et menaçante.

GILLES BAKKEREEL.

L'adoration des Bergers.

Hauteur, m. 1-4; largeur, m. 2-3.

67. La Vierge, assise entre le bœuf et l'âne, tient l'enfant Jésus sur ses genoux. Trois bergers sont à l'entour.

Une femme à genoux présente un œuf hors de son panier posé à terre. Les figures se détachent sur un ciel obscur.

THOMAS WILLEBORTS BOSSAERT.

Les Anges qui prennent congé d'Abraham.

Toile; hauteur, m. 1-8, largeur, m. 2-3 50.

68. Trois Anges, sous les traits de

trois jeunes hommes, en prenant congé d'Abraham, lui annoncent qu'il aura un fils. Le vieux patriarche, les mains croisées sur la poitrine, se prosterne. Sara écoute derrière la porte entr'ouverte. Les figures sont demi-corps, grandeur naturelle, fond de paysage et de ciel.

Philippe de Champaigne.

Saint-Ambroise et Saint-Étienne.

Hauteur, m. 1-9; largeur, m. 0-5.

69 et 70. (*) St.-Ambroise est représenté avec les différens attributs de l'épiscopat, le regard hors du tableau, et donnant sa bénédiction.

St.-Etienne en habits de diacre, tient ouvert, sous le bras droit, le livre des Evangiles, et présente de la main gauche la palme de son martyre.

Un dessin fin et correct; les têtes de deux Saints et les mains de St.-Etienne coloriées comme la nature; des vêtemens et d'autres accessoires, peints avec autant d'éclat que de vérité, font regretter qu'un aussi beau talent ait été forcé de se renfermer dans l'espace trop rétréci de ces deux tableaux. Les figures sont presque de grandeur naturelle.

Vandermeulen.

Les approches de l'armée de Louis XIV devant Tournay.

Hauteur, m. 2-0-2 ; largeur, m. 3-5.

71. (*) Sous un ciel semé de quelques légers nuages, se présente dans toute sa longueur la ville de Tournay. Différens corps de cavalerie s'avancent dans la plaine et font une reconnaissance. Vers le bas, et sur toute la largeur du tableau se développent les nombreux détails d'un campement. Déjà les tentes sont dressées, les feux s'allument, on apprête le manger, on apporte le pain, on mange. Vers la gauche et sur le premier plan, se voit un chariot dont on décharge les bagages ; les chevaux dételés sont à l'entour du chariot. Plus en arrière paraît la voiture du général. Quatre cavaliers avec leurs faulx, attendent l'ordre de fourrager. Un sergent d'ordonnance appuyé sur sa hallebarde, s'entretient avec un groupe de soldats assis et jouant aux cartes. En avant de ceux-ci, un soldat étendu sur le gazon, est profondément endormi. Vers la droite, un mousquetaire fait la toilette de son cheval ; au-delà, le chapelain de l'armée lit son bréviaire ;

il est assis à côté d'une grande tente entr'ouverte, dans le fond de laquelle on croit appercevoir le général, ou un autre officier supérieur occupé à écrire. N'oublions pas dans cette courte description, ces beaux arbres qui encadrent, en s'élevant, les deux côtés du tableau.

On ne retrouve pas dans celui-ci l'imposante représentation d'une bataille, ou d'un siége commencé, mais il est peint avec tant de facilité, les costumes du temps sont si bien observés, les détails sont si vrais, si heureusement variés, que l'on ne peut assez admirer la scrupuleuse attention de l'artiste, qui, ayant passé une partie de sa vie dans le tumulte des camps, n'a rien négligé, rien oublié de ce qui pouvait se lier à l'intérêt de cette vaste composition.

Hugo Van der Goes.

L'Adoration des Bergers.

Hauteur, m. 1 ; largeur, m. 1 - 6.

72. La Vierge à genoux devant le petit Jésus, soulève le voile qui le cachait au Bergers. Ceux-ci se prosternent et adorent le nouveau né. L'enfant est couché sous un portique, au travers duquel on apperçoit un arc

triomphal et d'autres monumens d'architecture.

GILIS COIGNET.

Bois ; hauteur, m. 3 ; largeur, m. 1.

73. Tableau qui se subdivise en trois parties. La Circoncision, la Fuite en Égypte, et Jésus parmi les docteurs.

74. Le pendant représente également en trois parties, le Portement de croix, le Christ entre le deux larrons, et la Descente de criox.

CINQUIÈME SALLE.

École de MICHEL-ANGE de CARAVAGE.

Le Christ au Tombeau.

Hauteur, m. 2-9 ; largeur, m. 1-9-50.

75. Joseph d'Arimathie et Nicodême soutiennent le corps du Christ, et se disposent à le placer dans la tombe. Derrière Nicodême, la Ste.-Vierge essuie avec son voile les larmes qui inondent son visage. St.-Jean et la Magdelaine dont on n'apperçoit que les têtes, sont en arrière. Le jour qui vient du haut, fait sortir avec le plus grand relief le corps du Christ. Les

jambes qui reçoivent la principale lumière, sortent véritablement du tableau.

Ne soyons pas surpris que l'art de savoir donner aux objets la saillie qu'ils ont dans la nature, ait trouvé en Italie et dans d'autres pays, de nombreux admirateurs. Le Caravage a eu ses défauts, mais il a possédé à un si haut degré de perfection différentes parties essentielles, que tout ce qui nous rappelle sa manière de peindre forte et vigoureuse s'assure de nos éloges, et nous fait oublier l'imitation. Figures, grandeur naturelle.

PAUL VÉRONÈSE.

L'Adoration des Bergers.

Toile; hauteur, m. 1 - 2; largeur, m. 1 - 6.

76. (*) L'Enfant nouveau-né est couché sur de la paille dans un panier d'osier. La Vierge à genoux écarte du bras droit la tête d'un bœuf qu'un Berger, placé du côté opposé, retient par une de ses cornes. Derrière la Vierge est un jeune berger, portant dans ses bras un agneau : il est suivi d'un autre, qui, le corps fortement penché en avant, s'appuie sur la base d'une colonne. Derrière l'enfant Jésus, St.-Joseph agenouillé soulève le voile

qui couvrait le Sauveur. Près de lui sont deux bergers. On apperçoit dans l'éloignement les Anges qui ont annoncé la naissance du Messie. L'adoration se fait sous un portique soutenu par de hautes colonnes, au travers desquelles un paysage termine le fond du tableau. Cette intéressante composition, d'une couleur suave et légère, exprime bien la naïveté et l'empressement des bergers, étonnés du prodige qui leur est annoncé par les messagers du Ciel. Ce tableau faisait partie du cabinet du roi de France.

LE MÊME.

Une Sainte Famille avec Ste.-Catherine et Ste.-Thérèse.

Hauteur, m. 2-9-50 ; largeur, m. 2-3-50.

77. La Vierge et Ste.-Thérèse, debout, adorent le nouveau né couché sur le bord d'un appui de marbre Cette position allarme Ste.-Catherine, qui, à genoux devant l'enfant, s'empresse de le soutenir. Vers la gauche, le petit St.-Jean, aidé de St.-Joseph, se soulève, et porte la main gauche sur la tête du Sauveur. Les figures sont de grandeur naturelle.

Ce tableau, réunit à un dessin correct, une couleur locale, brillante et

soutenue. On reconnaît dans le choix et l'agencement des draperies, la manière large et prononcée de Paul Véronèse.

DE VRIES.

Paysage.

Toile; hauteur, m. 0-6; largeur, m. 0-8.

78. Une large ouverture au milieu d'une forêt laisse appercevoir une Chasse au Cerf. La meute est conduite par un cavalier monté sur un cheval gris. Il galoppe en avant d'un chasseur qui le suit à pied. Deux lévriers sont en arrière. Sur la crête du bois, vers la droite, un cavalier démonté fait signe qu'on arrête son cheval, qui court à toutes jambes rejoindre la chasse.

La touche ferme et vigoureuse des arbres, plus ombragés vers la gauche, forme une opposition avec la partie plus éclairée de la forêt, qui se prolonge vers la droite. On suit avec plaisir par une large ouverture cette chasse et ce cheval, que son ardeur entraîne après avoir jetté bas le cavalier qui le montait. Un joli lointain termine ce tableau sur un fond de ciel semé de quelques légers nuages.

RUYSDAAL.

Paysage.

Toile; hauteur, m. 0-6; largeur, m. 0-8.

79. Sous un ciel surchargé d'épais nuages, s'élèvent un vieux chêne, et un autre plus petit, au devant d'une masse obscure d'autres arbres, sur lesquels ils dominent. Vers la gauche se voit une tour ruinée au bord d'une pièce d'eau qui se perd dans l'éloignement, et auprès de laquelle on apperçoit des pêcheurs. Une touche originale et prononcée, un ciel nébuleux, un éloignement sans détails, une masse obscure derrière un chêne bien tortueux, forment l'ensemble de ce tableau; c'est peu de chose, mais c'est tout esprit.

JACQUES JORDAANS.

Tête d'Apôtre.

Toile; hauteur, m. 0-6; largeur, m. 0-5.

80. Le Saint est représenté de profil, les yeux levés vers le ciel, les mains jointes. Figures, grandeur naturelle.

ABRAHAM

Abraham Van Diepenbeeck.

St.-François en prières.

Toile ; hauteur, m. 1-6 ; largeur, m. 1-3.

81. St.-François, les bras étendus et les yeux levés vers le ciel, est à genoux sur les marches d'un autel, sur lequel est exposé un riche ostensoir. Un groupe d'Anges dans le haut du tableau, voltige à l'entour d'une gloire, au milieu de laquelle est écrit le mot *charitas*. Ce tableau, correctement dessiné, d'une touche spirituelle et légère, présente un ensemble très-piquant et très-harmonieux.

Ambroise Franken.

La Décollation de Saint-Jean.

Bois ; hauteur, m. 1-7 ; largeur, m. 1-3.

82. Hérodiade, vêtue d'une robe de satin violet, le bras et le sein à moitié découverts, la tête ornée d'une toque garnie de perles et de chaînettes d'or, s'avance, suivie d'une vieille femme, et reçoit sur un plat, la tête qu'un bourreau lui présente. Le corps du Saint est étendu à leurs pieds ; la jeune personne montre un sentiment de pitié et de regrets : on apperçoit dans

un coin du tableau, la même Hérodiade, présentant à son père, à table, la tête de St.-Jean.

VICTOR HONORIUS JANSSENS.

La Vierge et St.-Benoît.

Toile; hauteur, m. 3-2; largeur, m. 2-2.

83. St.-Benoît est à genoux : sa tête jettée en arrière, son regard, ses bras ouverts expriment son extase à la vue de la Vierge, qui, avec l'enfant Jésus, lui apparaissent sur un nuage. Deux Anges placent à l'entour du corps du Saint, le cordon de son ordre. Trois Anges paraissent dans le haut avec des fleurs de lys. Le fond représente vers la gauche un temple d'une riche architecture : le reste est de ciel.

TICIEN VICELLI.

Portrait en pied de Don Alphonse d'Avolos, marquis du Guast, général au service de Charles-Quint.

Hauteur, m. 2-3; largeur, m. 1-3!-25.

84. Ce guerrier est représenté debout, le regard hors du tableau, tenant sa lance de la main droite, le bras gauche replié sur la hanche. La tête a beaucoup de vérité et d'expres-

sion, la pose est naturelle, mais l'habit guerrier de Don Alphonse n'est rien moins qu'avantageux. Le chien de chasse, aux pieds du guerrier, paraît vivant. L'Amour, qui soulève avec effort un casque richement orné, a de la grace et de légèreté. Fond de ciel et de paysage. La figure est de grandeur naturelle.

JACQUES JORDAANS.

Entrée triomphante du prince d'Orange, Fréderic-Guillaume, à La Haye. Esquisse.

85. Ce prince est représenté debout dans un char, attelé de quatre chevaux blancs, montés par Hercule, Mercure, Mars et Saturne. Sous leurs pieds sont renversés la Haine et la Discorde. Le génie de la victoire couronne le héros. La Hollande personnifiée répand l'abondance. Dans le haut, les génies de l'histoire déroulent les hauts faits du conquérant. La renommée dans les airs publie ses exploits.

Les soldats du Prince accompagnent le char; trois jeunes femmes présentent des couronnes. Au côté opposé, paraît un guerrier monté sur un cheval fougueux.

Le fond représente un portique richement orné de colonnes, de statues et autres accessoires.

Sans entrer dans d'autres détails, le Musée de Bruxelles s'applaudit de posséder la brillante esquisse d'un tableau, cité comme l'ouvrage le plus parfait qui soit sorti du vigoureux pinceau de Jordaans.

Le tableau en grand se trouve placé à la Maison de Bois, près de La Haye.

HONTHORST.

Le Couronnement d'Epines.

Toile; hauteur, m. 3-3; largeur, m. 3-2.

86. Le Seigneur assis au centre du tableau, ayant le dos et le bas du corps couvert d'un ample manteau, se baisse sous l'effort d'un bourreau qui, armé de gantelets de fer, lui enfonce dans la tête la couronne d'épines. Un second, appuyant la main droite sur l'épaule du Seigneur, lui glisse de la gauche un roseau dans ses mains, fortement liées. Un troisième, plus en avant, et le genou en terre, tient de la main gauche un flambeau, dont la lumière éclaire la figure d'un jeune homme, qui dirige de son bâton, au-dessus du Seigneur, un fanal

allumé et suspendu à la voûte. Ce troisième, dont le regard est hors du tableau, montre le Seigneur de la main et d'un air moqueur. Ce tableau, dont les figures sont de grandeur naturelle, ne reçoit d'autre lumière que celle du fanal au milieu, et du flambeau, disposé de manière à placer celui qui le porte entièrement dans la demi-teinte.

PHILIPPE DE CHAMPAIGNE.

La Présentation au Temple.

Hauteur, m. 3-0; largeur, m. 2·0

87. (*) St.-Siméon, les yeux levés vers le ciel, tient l'enfant Jésus dans ses bras. La Ste.-Vierge est à sa droite. Derrière la Vierge est St.-Joseph suivi d'une femme, dont on n'apperçoit que la tête. Du côté opposé, on voit une femme âgée et trois hommes, parmi lesquels on distingue le portrait du célèbre Paschal, ami du peintre. Ces différentes figures sont debout, sur le même plan, placées sur les gradins du temple, dont on découvre l'intérieur au-delà des colonnes qui en décorent l'entrée. Si ce tableau frappe par le brillant et la fraîcheur du coloris, on remarque avec le même intérêt la pureté du dessin. Le peu

d'idéal qu'on reproche à Philippe de Champaigne dans le caractère de ses têtes, se trouve suffisamment compensé par la vérité des formes. Les mains et les pieds sont peints avec beaucoup de délicatesse. Les draperies sont exécutées avec le même soin. En un mot, ce tableau sera toujours au rang de ceux qui honorent la collection.

SIXIÈME SALLE.

Geeraerts d'Anvers.

88, 89, 90, 91, 92, 93 et 94. Sept grands tableaux en grisailles, représentant le Sacrifice d'Abraham, Abraham et Melchisedech, la Femme adultère, les Fils d'Aaron punis par le feu du ciel, le Sacrifice d'Élie, le Seigneur chez Simon le Pharisien, les Disciples d'Emaüs. Ces tableaux ornaient ci-devant le réfectoire des moines de l'abbaye d'Afflighem, à 5 lieues de Bruxelles.

D'après Le Poussin.

La mort de la Vierge.

Toile; hauteur, m. 2-0; largeur, m. 1-4.

95. (*) Les Disciples entourent le

lit sur lequel la Vierge, mourante, est placée; leurs différences d'attitudes et d'expressions se réunissent à exprimer un même sentiment de douleur et de regrets. Deux Anges paraissent dans le haut. Le fond représente un vaste espace, qui, s'élevant en voûte, reçoit son jour par une arcade à l'entrée.

Daniel Van Hiel.

Un Incendie.

Toile; hauteur, m. 1; largeur, m. 1 - 5.

96. Au milieu d'une nuit faiblement éclairée par la lumière de la lune, un vaste édifice est devenu la proie des flammes. On distingue à cette triste clarté, au milieu d'une grande ville, une tour semblable à celle de la cathédrale d'Anvers. De toutes parts on travaille à éteindre le feu. Différentes personnes accompagnent un prêtre portant les secours spirituels aux incendiés.

Bergé.

97 et 98. Deux bas-reliefs en marbre blanc, représentant le Baptême du Seigneur, et un sujet de la vie de St.-Bruno.

De Gré.

99. Tête de Vierge, bas-relief en grisaille L'illusion de ce petit tableau est parfaite.

Inconnu.

100. Tête de femme. Mosaïque en bois, nuancée assez artistement pour faire l'illusion d'une tête peinte à l'huile.

Inconnu.

101. La descente du St.-Esprit, bas-relief en albâtre.

Simon Vouet.

St.- Charles Borromée.

Toile; hauteur, m. 3 - 5; largeur, m. 2 - 6.

102. (*) Le Saint agenouillé sur les marches d'un autel, voit devant lui le Seigneur et la Vierge entourés d'esprits célestes. Un Ange à genoux à côté du Saint, le regarde, et semble partager son extase. Plus loin un autre Ange remet dans le fourreau une épée flamboyante. Les figures se détachent sur un fond d'architecture. Le tableau rappelle l'intercession de St.-Charles Borromée qui pendant la peste de Mi-

l'an obtint par ses prières la délivrance de ce terrible fléau.

THEYSSENS.

103. Portrait d'une jeune femme vêtue en noir, la main gauche appuyée sur le dossier d'une chaise; figure debout, grandeur naturelle et demi corps.

104. Bas relief en albâtre, représentant le Christ porté dans la tombe; au-dessus du cintre est le Père-Eternel.

105. Bas relief très-ancien et précieux en albâtre, représentant le Christ entre les deux larrons.

D'après MICHEL ANGE DE CARAVAGE.

Le Crucifiement de St.-Pierre.

Toile; hauteur, m. 2 - 4; largeur, m. 1 - 7.

106. Le Saint est représenté au moment où, déjà attaché à la croix, la tête vers la terre, les bourreaux, à l'aide de cordes, élèvent la croix, et cherchent à la fixer.

PAUL MOREELSE.

107. Tête d'un jeune homme, le regard hors du tableau, dans l'action de présenter une pomme qu'il tient dans la main. Figure, grandeur naturelle et demi corps.

Tintoret.

Les Noces de Canaan.

Hauteur, m. 0-9; largeur, m. 0-3.

108. (*) Cette esquisse est une imitation du tableau de Paul Véronèse. L'ordonnance est généralement la même. Le Seigneur et la Vierge sont placés au centre d'une table en fer-à-cheval. Les nouveaux mariés occupent, vers la gauche du spectateur, un des côtés en avant. Le sommelier, plein d'étonnement, s'adresse au maître de la maison et lui montre les vases remplis de vin. Les nombreux convives boivent, mangent et s'entretiennent. Les musiciens en avant font entendre leurs accords. Les costumes diffèrent peu de ceux de Paul Véronèse ; ils sont peints avec la même fraîcheur et la même facilité, mais le fond n'a ni la même transparence, ni la même élégance et légèreté.

Laurent Delvaux.

109. Bas-relief en marbre blanc, représentant le Seigneur porté au tombeau. On remarque une touchante expression dans les différentes figures qui forment l'ensemble de cette com-

position. Les draperies sont bien jettées et prononcent le nud.

Benjamin Cuyp.

110. Adoration des Mages.

Bergé.

111 et 112. Deux bas-reliefs en bois, représentant le Martyre de St.-Pierre et la Mort d'Ananias.

Benvenuto Garofalo.

Bois; hauteur, m. 0-8; largeur, m. 0-6.

113. Une jeune femme, richement vêtue, tient de la main gauche le couvercle d'un vase d'or posé devant elle, et de l'autre un œillet, qui est le monogramme de Garofalo. — Vasard parle avec éloge de ce peintre, contemporain et ami de Raphaël. Garofalo, jeune encore, perdit l'usage de l'œil droit et devint aveugle à l'âge de soixante-neuf ans. Il était âgé de cinquante-un ans, lorsqu'il peignit ce tableau.

Plâtres.

114. La Vénus de Médicis.

115. La Vénus du Capitole.

SEPTIÈME SALLE.

Ecole de Van Dyck.
Saint-François-Xavier à la Cour du Japon.

Toile; hauteur, m. 2-9; largeur, m. 1-3.

116. L'empereur, sortant de son palais, présente la main à St.-François-Xavier. L'empereur est accompagné de plusieurs officiers de sa maison. Figures, petite nature.

N. N. Van Herp.
Saint-Nicolas de Tarente.

Toile; hauteur, m. 2-3; largeur, m. 1-7.

117. Au moment où un acolyte allume les cierges pour le sacrifice de la messe, le Saint, tenant dans la main le pain béni, se retourne vers les nombreux malades et estropiés qui implorent leur guérison. Au bas du tableau vers la droite, sont représentées les ames plongées dans les flammes du purgatoire.

Jacques Van Artois.
Paysage.

Hauteur, m. 1-7; largeur, m. 2-3.

118. Vers la droite et sur le premier

plan, une masse de grands arbres annonce le prolongement d'une forêt. Le ton rembruni de ces arbres indique le déclin du jour. Il éclaire d'une faible lumière des paysans et des paysannes qui, précédés d'une cornemuse, reviennent gaiement et par groupes, d'une fête de village. On apperçoit dans l'éloignement, vers la gauche, deux étangs bordés d'arbres; le ton doré du ciel designe un soleil couchant. Les figures sont de Teniers.

Théodore Van Thulden.

Le Christ à la colonne.

Toile; hauteur, m. 1-6; largeur, m. 1-2.

119. Le Christ, la tête et la poitrine penchées en avant, est représenté les mains liées derrière le dos, et à genoux. Figure, de grandeur naturelle.

École de Van Dyck.

120. Portrait en pied, grandeur naturelle, d'une jeune femme, vêtue d'une robe de satin blanc.

Gaspar de Crayer.

Les quatre pénitens.

Toile: hauteur, m. 1-9; largeur, m. 1-3.

121. David, la Magdelaine, St.-

Pierre et St.-Jacques, sont humblement prosternés aux pieds du Seigneur représenté debout, la poitrine découverte et soutenant sa croix. Figures, grandeur naturelle ; les quatre pénitens sont demi-corps.

Richard Van Orley.

La Réconciliation de Jacob et d'Esaü.

Toile; hauteur, m. 2 - 4; largeur, m. 3 - 9.

122. L'artiste a choisi le moment où Jacob s'étant avancé seul au-devant d'Esaü, les deux frères s'embrassent et se réconcilient. A quelque distance derrière Jacob, Rachel présente son fils Joseph, âgé de 7 ans. Lia est agenouillée à côté de Rachel. Suivent les enfans que Jacob a eus de sa première femme, puis les serviteurs, les conducteurs de chameaux, les troupeaux, et l'ensemble d'une nombreuse caravane. Les soldats d'Esaü sont derrière leur chef. Ce tableau, d'une riche composition, fait regretter le mauvais choix d'une couleur rougeâtre dominante et même opaque.

Henri de Clerck.

L'Annonciation.

Bois ; hauteur, m. 2-2 ; largeur, m. 1-1.

123. La Vierge à genoux devant un prie-dieu, se retourne vers l'Ange, dont elle vient d'entendre les paroles. Il est debout derrière la Vierge. Un groupe d'Anges dans le haut exprime le bonheur de la naissance prochaine du Messie.

Jacques Van Artois.

Paysage sans figures.

Toile ; hauteur, m. 2-3 ; largeur, m. 1-7.

124. Sur le premier plan, vers la gauche, sont trois arbres, dont les tiges élancées s'élèvent à toute la hauteur du tableau. Un étroit vallon, au milieu duquel serpente un faible ruisseau, laisse appercevoir au-delà, une terrasse surmontée d'arbres d'un feuillage léger, en opposition avec la teinte plus fortement prononcée des arbres vers la droite. Un ciel bleuâtre colore les montagnes qui terminent l'horizon.

Michel Coxcie.

125. Couronnement d'épines,

Smeyers de Malines.

La Mort de St.-Norbert.

Toile ; hauteur, m. 5-0 ; largeur, m. 2-4.

126. Le Saint, étendu sur son lit, bénit les religieux de son ordre, prosternés à ses pieds. Des personnes de tout rang et de tout état s'empressent de venir recueillir les derniers soupirs de ce vieillard respectable. Il est exposé mourant dans l'intérieur d'une chapelle, dont l'autel est orné d'un tableau représentant l'assomption du Sauveur. Il s'agissait dans ce tableau d'éviter la monotonie de dix figures, vêtues d'une même couleur blanche, et de même forme d'habillement. Smeyers, par la variété des attitudes, et par les différentes expressions des religieux placés à l'entour du lit de St.-Norbert, a su, si l'on peut s'exprimer ainsi, faire disparaître le dominant d'une couleur locale, et donner de la légèreté à la partie la plus ingrate, quoique la principale de son tableau.

Gaspar de Crayer.

Ste.-Appolline.

Toile ; hauteur, m. 2-5 ; largeur, m. 2-0.

127. Ste-Appolline debout, les yeux

levés vers le ciel, tient dans une de ses mains l'instrument de son douloureux martyre. Elle est accompagnée de trois Anges. Figures, grandeur naturelle.

INCONNU.

128. La Vierge, l'enfant Jésus, St.-Joseph et un Ange.

ECOLE DE RUBENS.

Hauteur, m. 3-3; largeur, m. 1-7.

129. Le Christ à la croix. Figure, plus que nature.

RAPHAEL SANZIO.

Bois; hauteur, 2-7; largeur, m. 2-1

130. (*) Sur un trône élevé au milieu du tableau, la Vierge tient l'enfant Jésus assis sur ses genoux, et regardant affectueusement St.-Pierre et St.-Bruno, représentés debout à la droite de la Vierge. St.-Jacques et St.-Ambroise occupent la gauche. En avant des marches du trône, deux Anges chantent les paroles d'un hymne. Deux Anges dans le haut écartent les bords du dais sous lequel la Vierge est assise. On reconnaît dans ce tableau la seconde manière de Raphaël, celle où,

au sortir de l'école du Perrugin, cet artiste à jamais célèbre commença à aggrandir son style. Il y a beaucoup de grace, de douceur et d'expression dans les têtes de la Vierge et de l'enfant Jésus. Ce tableau vient de Florence.

Ecole de Rembrandt.

131. L'Ange qui apparaît à Saint-Pierre et le délivre de sa prison.

Inconnu.

132. Une Sainte Famille.

Gaspar de Crayer.

Toile ; hauteur, m. 2-3 ; largeur, m. 1-2.

133. St. Guillaume debout, tenant une palme dans la main droite, un flambeau renversé est à ses pieds. La figure, grandeur naturelle, se détache de toute sa hauteur sur un fond de ciel.

Le même.

134. St.-Paul. On voit derrière lui la hache et le faisceau du licteur. Ce tableau est le pendant du précé-

dent. Figure, même grandeur, même pose et même fond de ciel.

Otto Van Veen.

L'Entrée des Ames au Paradis.

Toile ; hauteur, m. 2-4 ; largeur, m. 1-6.

135. Ce tableau mystique représente l'enfant Jésus assis sur les genoux de la Vierge, et portant la main sur les bords d'une balance que tient suspendue l'Ange St.-Michel. L'action de l'enfant Jésus exprime la crainte qu'en lâchant le côté de la balance dans laquelle il y a une ame, le poids de ses œuvres ne soit trop léger pour qu'elle soit admise au séjour des bienheureux. Ste.-Anne et St.-François, assis auprès de la Vierge, partagent la même inquiétude. Les Anges innombrables et les Archanges rangés en ligne de bataille, précédés de leurs chefs dans l'immense espace du ciel, attendent les ames qui, après leur jugement, leur sont présentées par les messagers célestes. L'artiste a su rendre ce sujet avec intelligence et simplicité. Le ton vigoureux des figures qui composent le premier plan, rend plus vaporeuses et plus légères dans le haut, les teintes aériennes du séjour céleste.

SUITE DU MUSÉE.

PREMIÈRE SALLE.

Gaspar De Crayer.

La Conversion de Saint-Julien.

Bois; hauteur, m. 2-9; largeur, m. 2-6.

136. Nous lisons dans la légende, que Julien était un homme charitable, faisant du bien aux pauvres, et fréquentait assiduement les hôpitaux; mais un attachement illégitime ternissait l'éclat de ses belles actions; le Seigneur, sous la forme d'un pélerin, se présente un jour à l'hospice; on le reçoit de la manière la plus affable, on lui prodigue les soins les plus caressans. Le lendemain Julien et sa compagne s'empressent de venir s'informer de leur hôte, et sont surpris de trouver vide le lit, dans lequel ils l'avaient couché. En ce moment le Seigneur apparaît sur un nuage et pardonne à Julien sa faiblesse passée.

Cette explication devenait néces-

saire à l'intelligence du tableau. Vers la gauche se voit un lit à rideaux, avec ses draps et son oreiller. Au-devant est une table couverte d'un tapis fleuragé, sur lequel est un livre de prières, un chandelier de cuivre avec une bougie de cire jaune. Julien et sa compagne sont debout auprès du lit; leurs regards tournés vers le Seigneur, expriment l'étonnement. Mais le ton peu aërien de l'apparition, détruit l'harmonie de l'ensemble: la pose du pèlerin à genoux au-dessous du Seigneur n'est pas heureuse.

THÉODORE VAN LOON.

L'Assomption de la Vierge.

Toile; hauteur, m. 3-8; largeur, m. 2-3.

137. La Vierge s'élève vers le ciel. Les Anges entourent le nuage qui la soutient. Une jeune femme richement vêtue, rappelle les traits de la Ste.-Cécile du Dominicain; elle est assise au milieu du tableau, ayant à sa droite deux autres femmes, dont l'une à genoux porte une corbeille de fleurs, l'autre debout montre de la main la Vierge. Derrière ces trois femmes un jeune homme, les bras élevés, suit des yeux la Vierge; les Apôtres sont

derrière la tombe, leurs différentes attitudes expriment leur admiration.

CANALETTI.

L'intérieur de l'Eglise de St.-Marc.

Hauteur, m. 1-0-30; largeur, m. 1-0-30.

138. (*) Ce tableau représente le moment où le Doge nouvellement élu, se montre au peuple et reçoit ses applaudissemens. Plusieurs hommes, tenant des bâtons rouges à la main, sont employés à écarter la foule et à former barrière pour l'instant où le Doge descendra de la tribune afin de se rendre au palais ducal.

Un peuple innombrable remplit l'église. Les figures ne sont que heurtées, mais l'artiste a su leur donner le fini convenable au mouvement, à l'expression et à l'ensemble de sa composition.

FRANC FLORE.

Trois têtes.

Hauteur, m. 3; largeur, m. 6 25.

139. (*) Vers la droite, une jeune femme, la tête couronnée d'épis et baissant les yeux. Un jeune homme du côté opposé regarde cette femme. Un vieillard au milieu, les sépare.

On peut supposer que le sujet de ces trois têtes se rapporte à un mariage, et que si elles n'ont pas fait partie d'un plus grand tableau, elles ont été peintes comme étude.

Le dessin en est correct, la touche facile; la tête de la jeune femme est du plus brillant coloris.

Lucas François.

Le martyre de St.-Guillaume.

Hauteur, m. 2-5; largeur, m. 1-90.

140. St.-Guillaume, les yeux levés vers un groupe d'Anges qui lui apportent la palme du martyre, est représenté le genou en terre, au moment où un bourreau lui enfonce un large poignard dans le côté droit. Vers la gauche, St.-François debout regarde le ciel.

Ce rapprochement n'est pas heureux; mais la poitrine découverte du martyr, et les Anges qui descendent au milieu d'un nuage, sont d'une grande beauté. Les figures sont grandeur naturelle.

Victor Honorius Janssens.

St.-Charles Borromée priant pour les pestiférés de Milan.

Toile ; hauteur, m. 3 - 0 ; largeur, m. 2 - 1.

141. Le Saint à genoux sur une estrade implore la Vierge qui apparaît sur un nuage. En avant du Saint, une femme, en se baissant, soulève le bras d'un jeune homme expirant, appuyé sur le corps d'un autre pestiféré déjà mort ; vers la gauche, un homme détache avec la main, du sein livide de sa mère, les lèvres d'un enfant encore vivant. On apperçoit dans l'éloignement des hommes occupés à transporter les morts.

Antoine Van Heuvele.

Le martyre de Sainte-Amélie.

Toile ; hauteur, m. 2 - 5 ; largeur, m. 1 - 9.

142. La Sainte, percée d'une lance, qui s'est brisée dans la plaie, est représentée étendue de toute la longueur de son corps. Le soldat qui l'a tuée montre d'un geste menaçant sa jeune victime à une femme qui, tenant une petite fille par la main, recule d'effroi. Derrière sont deux prêtres

tres païens; un Ange descend vers la Sainte avec la palme du martyre; un ciel, d'une teinte sombre, éclaire faiblement dans le lointain une idole et des ruines d'architecture.

Jacques Van Artois.

Paysage.

Toile; hauteur, m 0-9; largeur, m. 1-1.

143. Vers la gauche un monticule de sable sépare l'entrée d'une forêt au bas de laquelle on voit un solitaire assis sur le gazon et lisant. Au-delà de cette forêt, dont l'épais feuillage s'étend jusqu'aux deux tiers de la largeur du tableau, est une pièce d'eau qu'un batelier se dispose à faire passer à deux femmes assises dans sa barque. Plus loin, quelques groupes d'arbres aux pieds d'une colline, un château et des montagnes dont la teinte bleuâtre se détache d'un ciel parsemé de légers nuages.

Henri de Vader.

Paysage dans le goût de Salvator Rosa.

144. Quelques échappées de lumière rendent plus piquant le ton rembruni des arbres touchés avec esprit et fa-

cilité. Fond de ciel semé de légers nuages.

Alexandre Veronese.

145. Portrait demi corps et de grandeur naturelle, d'un général décoré de la toison d'or. L'armure de ce guerrier est damasquinée en or; une écharpe à larges franges lui entoure le corps.

Cuyp l'ancien.

Vue de la Nord-Hollande.

Hauteur, m. 0-7 ; largeur, m. 0-9.

146. Un pays de pâturages, sans rochers, ni montagnes, offre peu de variétés : n'en cherchons point dans ce paysage; mais l'habillement de deux jeunes filles assises sur un tronc d'arbre, et d'une troisième, debout, présente un costume particulier aux femmes de la Nord-Hollande. Les deux jeunes garçons couchés sur l'herbe, le paysan qui porte deux seaux suspendus, et un autre paysan sur un cheval blanc, tous d'un beau faire, tiennent aussi d'un costume particulier. Le paysage consiste dans une étendue de prairies, terminées à l'horizon par la vue d'un village qui occupe toute la largeur du ta-

bleau. Le ciel tient de la nature et de l'humidité du pays.

147. Portrait d'Otto Van Veen, peint par Gertrude Van Veen, fille de cet illustre artiste.

Moucheron.

Paysage.

Hauteur, m. 1-0; largeur, m. 1-70.

148. Le premier plan présente un large chemin creusé sur la pente d'une montagne bordée d'arbres et de buissons; un paysan à cheval descend cette montagne. Plus loin, et du même côté vers la gauche, se voit un tombeau antique, auprès duquel paissent quelques chèvres et moutons gardés par un berger et une bergère. La plaine, garnie d'arbres, se prolonge jusqu'à une chaîne de rochers qui s'abaissent insensiblement vers la droite. Le ciel est semé de légers nuages.

Ribera, dit l'Espagnolet.

Saint-Sébastien.

Hauteur, m. 1-50; largeur, m. 1-20.

149. St.-Sébastien est représenté assis, les yeux levés vers le ciel, le haut

du corps penché en avant, les deux bras attachés à un arbre. Ses vêtemens, son bouclier, son glaive sont à ses pieds. Vers la droite, un bourreau se baisse pour ramasser à terre les flèches qui doivent servir au supplice. Un autre se prépare à lier la jambe droite du Saint. Fond obscur de paysage et de ciel.

On peut supposer, à la facilité de la touche, que ce tableau a été peint comme étude d'après le modèle.

La lumière se porte toute entière sur la figure du Saint ; le reste est sacrifié. Figures, grandeur naturelle.

OTTO VAN VEEN.

Le mariage de Ste.-Catherine.

150. La Vierge assise tient sur ses genoux l'enfant Jesus, qui levant les yeux, rencontre avec un doux sourire les tendres regards de sa mère. Ste.-Catherine prosternée, et les yeux baissés, pose avec un timide respect, une de ses mains sur celle de l'enfant qui dans sa droite tient le gage, ou l'anneau qui va cimenter son union mystique avec la Sainte.

Au côté opposé est St.-François à genoux ; les mains croisées sur la poitrine, St.-Joseph regardant la Vierge,

s'unit à cette scène intéressante. Deux Anges dans le haut soulèvent une draperie et descendent en voltigeant avec une couronne de fleurs. Deux autres Anges se confondent dans la teinte du fond. On apperçoit vers la droite une échappée de paysage.

Cette description ne donne qu'une faible idée d'un tableau qui, à la pureté du dessin, à la beauté du coloris, joint une vérité, une délicatesse d'expression au-dessus de tout éloge. C'est à l'école de ce célèbre artiste que Rubens s'est frayé le chemin à l'immortalité.

151. St.-Sébastien mort.

DE HAZE.

152. Adoration des Bergers.

GUIDO RENI.

La Fuite en Egypte.

Toile; hauteur, m. 1-7; largeur, m. 1-6.

153. (*) Les traits de la Vierge expriment la crainte dont elle est saisie; elle soutient dans ses bras, et recouvre de son voile l'enfant Jésus emmailloté et endormi. St.-Joseph, qui marche en avant, semble, en tournant la tête vers

(78)

la Vierge, la rassurer. Un ciel obscur indique le moment de la fuite.

Les figures sont de grandeur naturelle et demi-corps. Ce tableau faisait partie de la collection du roi de France.

DEUXIÈME SALLE.

Ecole Vénitienne.

Toile ; hauteur, m. 1-2 ; largeur, m. 1.

154. (*) Portrait d'un Vieillard. Une longue barbe grise lui couvre le menton ; il est vêtu d'une large robe noire bordée de fourrure.

155. (*) Un jeune homme vêtu de noir. Ce portrait fait pendant à celui qui précède. Ces deux figures sont de grandeur naturelle et demi-corps.

Erasme Quellyn.

L'Enlèvement d'Europe.

Toile ; hauteur. m. 2-0 ; largeur, m. 2-3.

156. Europe est représentée au moment où ses compagnes la placent sur le dos du taureau. Le docile animal, auquel des Amours attachent à l'entour des cornes et de la poitrine, des guirlandes de fleurs, lèche amoureusement les pieds de la nymphe.

Copie de Rubens.

Hauteur, m. 2-10 ; largeur, m. 1-80.

157. La Vierge, assise, soutient l'enfant Jésus, qui, regardant affectueusement sa mère, présente sa main à baiser à un Cardinal prosterné devant lui. Derrière le Prélat sont trois femmes debout, le regard tourné vers la Vierge. Plus vers la gauche paraît St.-Georges, couvert de son armure, un drapeau à la main ; le dragon qu'il a tué est étendu à ses pieds. Vers la droite, le Temps, le regard hors du tableau, un genou en terre, déroule les feuillets de l'histoire ; de sa main gauche il tient un livre qu'un génie s'apprête à ouvrir. Des Anges dans le haut soutiennent, en voltigeant, une couronne de fleurs au-dessus de la Vierge et de l'enfant Jésus. Les figures sont grandeur naturelle.

Cette copie, exécutée par un artiste vivant, ne saurait paraître déplacée dans cette collection.

Théodore Van Thulden.

D'après Rubens.

Hauteur, m. 1-90 ; largeur, m. 2-80.

158. Tableau allégorique, repré-

sentant Neptune, au-devant duquel fuient les génies malfaisans des tempêtes. Plusieurs galères voguent avec sécurité sous la protection du Dieu des mers, qui paraît sur un char attelé de deux chevaux marins, et autour duquel folâtrent trois Naïades.

Jacques Van Artois.

159. Vue des environs de Bruxelles; ce tableau fait le pendant de celui sous le n°. 145.

Gaspar De Crayer.

Ste.-Famille.

160. Ste.-Anne assise, tient légèrement appuyée sur elle la Vierge adolescente, à qui un Ange présente une corbeille de fleurs. Un autre Ange orne ses cheveux d'un rang de perles et d'une rose. Vers la droite, St.-Joachim contemple avec extase les Chérubins qui garnissent le haut du tableau. Les figures sont demi-nature.

Albert Clump.

161. A côté d'une villageoise occupée à traire une vache, deux jeunes garçons s'amusent avec un chien. Deux vaches couchées, un veau, une

chèvre et un chevreau qui la tette, remplissent le premier plan du tableau ; plus en arrière, une femme avec son enfant sur le bras, et conduisant une petite fille par la main, s'entretient avec une paysanne devant la porte demi ouverte d'une maison de paille : vers la gauche deux chevaux auxquels un garçon d'écurie apporte le fourrage ; plus loin du même côté deux hommes pêchent à la ligne au bord d'une pièce d'eau ombragée de grands arbres, au-dessus desquels on apperçoit le clocher d'un village. Le ton du ciel annonce le déclin du jour.

BENEDETTO CASTIGLIONE.

162. Portrait d'un homme avancé en âge et qui a le menton couvert d'une barbe rousse.

CARLO LOTTI.

Isaac bénissant Jacob.

Hauteur, m. 1-60 ; largeur, m. 2-40.

163. Le Patriarche, aveugle et couché, se soulève avec effort pour bénir Jacob à genoux aux pieds du lit. Rebecca soutient le bras étendu du vieillard. Une suivante, derrière Ja-

cob, s'avance, tenant un vase dans les mains. La figure d'Isaac est grande nature. C'est le corps d'un homme qui, dans l'âge le plus avancé, conserve encore l'image de son ancienne vigueur. Le coloris de ce tableau est vigoureux, mais sans éclat; le dessin est correct et même grandiose.

François Snyders.

Toile; hauteur, m. 1-4-20; largeur, m. 2-4.

164. Sur une longue table de cuisine sont étalés un cygne, un chevreuil, un paon, un homard dans un plat, une hure de sanglier, un faisan, deux perdrix, une bécasse, des petits oiseaux, un panier de raisins et de pommes, un plat de fraises, des asperges, des artichaux et autres légumes. A l'extrémité, vers la gauche, l'on voit un jeune homme, demi-corps, tenant dans ses mains une corbeille remplie de limons et de figues, regardant avec humeur un chat qu'il apperçoit à l'extrémité opposée. Les animaux et les légumes sont peints de grandeur naturelle. Le tout se groupe avec intelligence, et ces nombreux détails si opposés entr'eux, loin de nuire à l'harmonie de l'ensemble, en rendent l'effet plus piquant et plus intéressant.

Isaac Van Ostade.

Paysage.

Toile; hauteur, m. 0-5; largeur, m. 0-6.

165. Des paysans rassemblés devant un cabaret de village, écoutent avec ravissement les sons d'une cornemuse. Sur le même plan, vers la gauche, est une charrette couverte, attelée d'un cheval blanc débridé, au-devant d'une mangeoire.

Inconnu.

Toile; hauteur, m. 0-4; largeur, m. 0-5.

166. Une femme pinçant de la guitarre, à côté d'un guerrier; plus loin des soldats, des drapeaux, et différens instrumens de guerre.

François Millé.

167. La Vierge assise à l'ombre d'un grand arbre, tient à ses côtés l'Enfant Jésus. Saint-Joseph, également assis, fait boire son âne à une fontaine, contre laquelle est appuyée une jeune femme. On voit dans le lointain d'autres femmes qui viennent puiser de l'eau. L'expression de ce petit tableau nous fait partager le plaisir qu'éprou-

vent ces fugitifs, qui, excédés de chaleur, rencontrent, sous une ombre rafraîchissante, une eau pure et salutaire.

Van Thulden.

Fête villageoise.

Hauteur, m. 1-9; largeur, m. 2-7.

168. Le sujet est une noce. La mariée, couronnée de fleurs, est à table au milieu des convives. Vers la droite paraît un joueur de cornemuse. A l'extrémité opposée, un garçon battant du tambour et un joueur de cornemuse, huchés tous deux au haut d'un arbre, égaient et animent la fête. On boit, on rit, on s'agite, on danse, on se caresse, on se bat. Le seigneur du village, accompagné de sa nombreuse famille, honorent de leur présence cette noce tumultueuse. Mais l'artiste a eu l'attention de séparer prudemment ce groupe de la bruyante et grotesque cohue.

L'éclat d'un beau jour éclaire la scène et présente au-delà du prolongement des maisons, un fond de paysage.

Ce tableau est dans le genre de celui de Rubens, placé sous le n°. 610 au Muséum de Paris.

Le Dosse,

Le Seigneur chez Simon le Pharisien.

Hauteur, m. 1-3; largeur, m. 2-6.

169. (*) Vers la gauche, sur le premier plan, le Seigneur à table se retourne vers la Magdelaine, qui, prosternée à ses pieds, les essuie de ses cheveux, après les avoir arrosés d'un parfum précieux. Les convives sont surpris, ou plutôt choqués de cette action, et parlent entr'eux. Vers la droite un adolescent debout au-devant de la table, le regard hors du tableau, est le portrait du fils du donataire. Le lieu du repas est sous un portique, au-devant d'un jardin, bordé d'un treillis, au-delà duquel on voit le sommet des arbres.

Ce tableau faisait partie de la collection du roi de France.

Gaspar de Crayer.

Le martyre de Saint-Blaise.

Toile: hauteur, m. 3-6; largeur, m. 2-4-50.

170. Le Saint, dépouillé de ses vêtemens, est attaché par les poignets à une branche d'arbre. Un bourreau armé d'un rateau à pointes de fer,

a commencé à lui déchirer les chairs; une femme à genoux recueille sur un linge le sang qui découle des blessures. Une autre femme accompagnée d'une petite fille, regarde le Saint avec attendrissement. Un bourreau lui attache les pieds, tandis qu'un prêtre cherche à attirer ses regard sur une petite idole de Bacchus. Plus en avant sont deux soldats, et dans un plan plus éloigné, deux hommes dont les regards expriment la sensibilité. Un Ange descend du ciel avec la palme du martyre. Ce tableau dont les figures sont de grandeur naturelle, paraîtra d'autant plus précieux qu'il nous présente le dernier et puissant effort d'un artiste à jamais célèbre. Crayer était âgé de 87 ans, lorsqu'il a peint le martyre de St.-Blaise; la mort le surprit avant d'avoir entièrement achevé cet ouvrage.

GASPAR DE CRAYER.

Le Christ mort soutenu par le Père Eternel.

Hauteur, m. 1-3; largeur, m. 1-1.

171. On ne s'étendra pas sur la représentation du Père-Eternel qui, la triple thiare en tête, revêtu d'un manteau de brocard, soutient, assis

sur un nuage, le Christ attaché à la croix. Le brillant coloris de ce tableau fait l'éloge du pinceau de l'artiste, mais la pensée ne répond pas à la dignité du sujet.

TINTORET.

Le Martyre de St. - Marc.

Hauteur, m. 1; largeur, m. 1-2.

172. Les bourreaux ont étranglé le Saint étendu sur un bûcher. En ce moment la foudre vengeresse éclate, et disperse les nombreux assistans qui, dans leur fuite égarée, se précipitent les uns sur les autres. On voit dans l'éloignement un navire, que la violence de l'orage a jetté à la côte. Fond d'une riche architecture.

Tintoret a tracé cette esquisse avec la facilité du génie. Les plus légères productions de cet artiste célèbre, seront toujours accueillies avec le plus vif intérêt.

FRÉDÉRIC MOUCHERON.

173. Une terrasse garnie de plantes sauvages, d'un buisson et de quelques grands arbres, forme le premier plan du tableau. En avant un cavalier poursuit avec sa meute au travers

d'une longue pièce d'eau, un cerf qu'un chasseur à pied cherche avec sa lance à détourner de la forêt, dans laquelle au travers des arbres dont les tiges élancées s'élèvent vers le ciel, on découvre une roche massive et détachée. Vers l'extrêmité d'un ravin, se présente dans l'éloignement un château entouré de grands arbres; un terrain sans détails à l'horizon s'unit à un ciel semé de quelques légers nuages.

Van Havont.

174. Assomption de la Vierge sur écaille.

Wautier Elève de Van Dyck.

175. Portrait d'homme ; l'écharpe sur l'épaule gauche désigne un personnage connu et distingué. Figure de grandeur naturelle et demi-corps.

TROISIÈME SALLE.

Verhaegen.

Hauteur, m. 2-3 ; largeur, m. 2-5.

176. Vers la droite, la Vierge, assise à côté de la crèche sur laquelle l'enfant Jésus est couché, découvre le nouveau

né à deux bergers prosternés devant elle. St.-Joseph est derrière la Vierge. Plus loin, une femme avec un enfant dans les bras, et un homme à côté, forment un ensemble avec deux jeunes paysannes et une petite fille qui bordent le côté opposé du tableau. Quelques têtes de Chérubins paraissent dans le haut. Le fond représente l'intérieur d'une étable.

LE MÊME.

Hauteur, m. 2-3; largeur, m. 2-5.

177. Ce tableau a pour pendant l'adoration des mages. L'artiste a placé la Vierge au milieu du tableau. Elle soutient debout l'enfant Jésus, en face de deux mages à genoux; le mage noir est plus vers la droite. St.-Joseph derrière la Vierge, et la nombreuse suite des mages remplissent le champ du tableau. Le fond représente l'intérieur d'une étable.

Le faire de Verhaegen ne ressemble à celui d'aucun autre peintre. Verhaegen se créa lui-même et obtint long-temps de brillans succès. Son coloris, si l'on en excepte les chairs, a beaucoup de force, de fraîcheur et de vérité; mais une lumière, par-tout également éclatante, détruit l'harmonie de l'ensemble. Il chercha dans la

nature commune le choix et l'expression de ses figures. L'Impératrice Marie-Thérèse envoya cet artiste en Italie, dans la pensée que la vue de tant de chefs-d'œuvre aurait inspiré plus d'élévation à son génie. Verhaegen séjourna quelque temps à Rome, qu'il quitta, sans avoir changé sa manière.

RICHARD VAN ORLEY.

Le martyre de Saint-Chrysante.

Hauteur, m...; largeur, m...

178. Le Saint debout au milieu du tableau, se soumet avec résignation à quatre bourreaux, occupés à l'envelopper dans une peau de bœuf, pour être ensuite dévoré par les chiens. Une femme présente à ce spectacle, montre l'horreur qu'il lui inspire; un des soldats à côté, lui retient le bras. Un prêtre des faux dieux préside au supplice. Un Ange dans le haut descend avec la couronne du martyre.

Ce tableau est correctement dessiné, et offre toute l'expression qu'un sujet aussi triste pouvait inspirer à l'artiste. Les figures sont plus petites que nature.

Antoine Sallaert.

Hauteur, m. 1-8; largeur, m. 3-3.

179. (*) Ce tableau rappelle le souvenir du jour où, en 1615, l'Infante Isabelle, souveraine des Pays-Bas, abattit d'un coup d'arbalète l'oiseau élevé à la hauteur de la flèche du Grand-Sablon.

En face de cette flèche se voit une estrade, sur laquelle sont placés l'Infante Isabelle, et son époux l'Archiduc Albert. L'Infante, son arbalète à la main, regarde avec transport l'oiseau qui tombe. Le Doyen du grand serment s'avance, et le genou en terre, félicite l'Infante de son heureuse adresse. Les archers, les hallebardiers forment cercle à l'entour de l'espace qu'occupent leurs altesses. Toute la cour est présente à cette fête; un peuple innombrable borde le chemin par lequel s'avancent les sermens, précédés de leurs joueurs d'instrumens, les métiers, les équipages de la cour, etc. En parlant d'instrumens, il ne sera pas déplacé de remarquer que l'on trouve ici le *trumboni*, que l'on croyait plus moderne, et un autre instrument nommé le *fagot*, maintenant hors d'usage, et qui a été remplacé par le basson.

Le même.

La Procession du Grand-Sablon.

180. (*) Ce tableau fait suite au précédent.

L'Infante Isabelle ayant reçu du magistrat de Bruxelles, comme reine du grand serment, un don de 25,000 florins, elle employa cette somme à une fondation au Sablon pour douze jeunes filles, avec une dot, une fois payée, de 200 florins, à distribuer à chacune, et qui se renouvellerait tous les ans.

Voici comme l'artiste a représenté cette procession : les métiers, les confréries, les sermens, suivis de leurs doyens, ont déjà dépassé vers la gauche le prolongement de l'église. Viennent immédiatement après, précédés de leur bannière, les chantres du Sablon. Ensuite les douze jeunes filles, uniformément vêtues en blanc, un cierge à la main, précèdent l'image de la Vierge, suivie du curé de la paroisse, portant le Vénérable entre les deux assistans. Les archers et les hallebardiers qui bordent les deux côtés du passage, laissent un espace ouvert à l'Archiduc et à l'Archiduchesse, qui, un cierge allumé à la

main, suivent le Vénérable. Viennent ensuite les seigneurs et les dames de la cour. Le cortège se ferme par les archers qui, plus en arrière, empêchent que la trop grande affluence du peuple n'interrompe l'ordre de la procession (*).

Il suffira de remarquer l'intelligence avec laquelle l'artiste a su donner à toutes les figures le mouvement et la gravité convenables à son sujet. A voir ces musiciens qui précèdent l'image de la Vierge, on dirait que leurs pieds, en accord avec le son de leurs instrumens, règlent la marche entière de la procession. Il est à regretter que le peintre se soit trompé au point de rendre presque méconnaissable l'église du Sablon et ses alentours, dont la juste indication devenait indispensable à l'historique de sa composition.

Le magistrat de cette ville ayant fait peindre ces deux tableaux, qui rappellent avec intérêt le costume du temps, ils furent placés dans l'église du Sablon : transportés à Paris à l'entrée des armées françaises, ils ont été destinés

(*) Cette procession a été instituée pour le lundi de la Pentecôte. Elle sortit ce jour pour la première fois en 1617.

pour le Musée de Bruxelles, par décret du 15 Février 1811.

École du Schiavone.

St.-Sébastien martyrisé.

181. (*) Le Saint est représenté assis, la tête penchée sur la poitrine ; un Ange délie les cordes qui attachaient le bras gauche ; un autre Ange à genoux retire avec précaution la flèche fixée dans le sein du martyr. Fond de ciel et de paysages, les figures sont plus petites que nature.

Dit Du Soyaro.

Le Christ au tombeau.

Hauteur, m. 2-2 ; largeur, m. 1-5.

182. (*) Le Christ est posé et assis sur le bord d'une pierre, la tête et le haut du corps appuyés sur la Vierge, derrière laquelle est St.-Jean. Vers la gauche, la Magdelaine penchée en avant et à genoux, fixe sur le Sauveur ses yeux pleins de larmes. Du même côté, sur un plan plus éloigné, paraît Joseph d'Arimathie, tenant dans ses mains la couronne d'épines. Le jour venant du haut porte sa lumière sur le Christ, et la reflète sur une femme qui, la tête

baissée et se pressant les mains, montre tout l'abattement de la douleur. Vers la droite, au bas du tableau, un Ange présente les clous et le marteau qui ont servi au crucifiement.

Clump.

Effet de nuit.

183. Les Anges viennent annoncer aux bergers la naissance du Messie. L'apparition des esprits célestes dans le haut du tableau dissipe l'obscurité de la nuit; les bergers s'éveillent et se prosternent. Sur la gauche, deux vaches debout entourées de plusieurs moutons forment le premier plan de ce tableau, d'autant plus précieux qu'il est un don de M. le vicomte d'Hudetot, à son départ de Bruxelles.

Gaspar De Crayer.

184. St.-Bernard tenant le St.-Sacrement sur la patène, ordonne à Guillaume duc de Guyenne, de rétablir l'évêque de Poitiers et les autres prélats qu'il avait chassés, et de se soumettre à l'église et au Pape légitime. Le duc étourdi comme d'un coup de foudre, n'osait répondre devant le St.

Sacrement dont on le menaçait comme de son juge. *Vie des Saints* par Baillet, etc.

SALLAERT.

l'Enfant Jésus.

Toile ; hauteur, m. 2-0 ; largeur, m. 1-3.

185. Deux Anges soutiennent, sur une draperie, l'enfant Jésus debout, le regard hors du tableau, portant sa croix, et montrant de la main une gloire placée au centre du tableau, et dont les rayons représentent dans les interstices, les principaux épisodes de la vie et de la passion du Seigneur.

INCONNU.

186. Deux portraits d'Abbesses, figures grandeur naturelle et en pied.

VELASQUEZ.

187. Deux portraits d'enfans.

E. QUELLYN.

188. La Prudence assise, appuyée de la main droite sur un miroir, tenant de la gauche un serpent entortillé autour du bras. Figure grandeur naturelle.

CIGNANI.

CIGNANI.

Toile; hauteur, m. 1-0, largeur, m. 1-3.

189. Tableau allégorique, représentant la Nature sous la forme d'une mère entourée de cinq enfans. L'artiste a cherché à désigner les cinq sens. La mère au milieu du tableau et vue de profil, s'incline vers un premier enfant qui lui présente une fleur, emblême de l'odorat. De son bras gauche, appuyé sur un miroir, elle soutient un second enfant, emblême de la vue; derrière celui-ci, un troisième, un flageolet à la main, figure le son; celui au milieu, auquel la mère présente le sein découvert, figure le goût; le cinquième qu'elle soutient du bras droit, et à qui on remarque un portefeuille, figure le toucher.

Ce n'est point sans quelqu'hésitation qu'on s'est permis de fixer le sens allégorique de ce tableau. Le dessin en est correct, le coloris brillant et vigoureux. L'enfant emmailloté, qui prend le sein de sa mère, est d'une vérité et d'une fraîcheur admirables.

Pierre-Paul Rubens.

L'Adoration des Mages.

Toile; hauteur, m. 3-10; largeur, m. 2-7-5.

190. (*) La Vierge, placée au milieu du tableau, soutient debout, sur le haut d'une crèche, l'enfant Jésus, dont elle avance une des mains sur le sommet de la tête chauve d'un des mages prosterné à ses pieds. Derrière la Vierge est St.-Joseph, suivi d'un africain et d'un blanc, portant chacun un candelabre. En avant de ceux-ci est un jeune homme vu de profil, en surplis, à genoux, et portant un vase d'or rempli de pièces de même métal. En face de la Vierge et sur le même plan, sont les deux autres mages debout, les mains croisées sur la poitrine. On voit derrière ceux-ci un guerrier couvert d'une cuirasse, et opposant son bouclier à la foule qui, plongeant du haut d'une galerie dans l'intérieur de l'étable, cherche à y descendre. Le fond représente l'intérieur d'une place souterraine, sans autre lumière apparente que celle qui vient du haut. Il semble que Rubens, inépuisable dans ses compositions, ait fait choix de ce site, pour nous offrir les ressources de son génie

dans l'heureux emploi d'une couleur harmonieuse, brillante et vigoureuse. Le groupe placé au milieu, brille du plus grand éclat, et les dégradations ménagées avec intelligence, ne laissent appercevoir aucun sacrifice. Ce tableau dont les figures sont de grandeur naturelle, a été gravé par Nicolas Lauwers. Il ornait ci-devant le maître autel de l'église de St.-Martin, à Tournay. Transporté à Paris, à la suppression de l'abbaye de ce nom, il a été accordé au Musée de Bruxelles.

QUATRIÈME SALLE.

Jacques Courtin.

Le Christ mort sur les genoux de la Vierge.

Toile; hauteur, m. 2-5; largeur, m. 2.

191. (*) La Vierge assise au bas de la croix, les yeux élevés et pleins de larmes, soulève le bras de son fils, étendu à ses pieds. La Magdelaine et un Ange se groupent avec le Christ. Les Chérubins dans le haut se détachent sur un ciel, dont la triste obscurité s'unit à l'expression du sujet.

192 et 193. Portrait de l'archiduc Albert et d'Isabelle. Figures, grandeur naturelle et en pied.

CRAYER, SNEYDERS et ARTOIS.

194. Trois artistes célèbres se sont réunis pour peindre ce joli tableau. Crayer a peint les Figures, Sneyders a peint les Animaux et Jacques D'Artois le Paysage.

LE GUERCHIN.

Un ex Voto.

Toile; hauteur, m. 3; largeur, m. 1-9.

195. (*) Ce tableau représente un adolescent à genoux, les mains jointes et élevées vers la Vierge, qui, tenant l'enfant Jésus dans ses bras, apparaît dans une gloire, accompagnée de deux Anges. St.-Nicolas, debout, couvert de ses habits pontificaux, la mitre en tête, montre de la main à la Ste.-Vierge, l'adolescent dont il est le patron. St.-François à genoux, unit sa prière à celle de St.-Nicolas. Vers la gauche, St.-Joseph, le genou en terre, appuie la main sur l'épaule du jeune homme, comme son troisième patron. Le quatrième est St.-Louis, représenté debout derrière St.-

Joseph, et montrant de la main la Ste.-Vierge. Le groupe de la Vierge et de l'enfant Jésus est d'un ton de couleur brillant et vigoureux. La pose de St.-Nicolas est pleine de dignité. L'onction qu'on lit dans les traits de St.-François, est rendue avec une grande vérité. L'adolescent à genoux, exprime la dévotion, le recueillement et le respect. Les figures sont de grandeur naturelle, et se détachent sur un fond obscur.

SALLAERT.

196 et 197. La Procession de la grande Kermesse. Les différens métiers avec leurs enseignes et le nombre des maîtres qui composaient alors chaque métier.

WAUTIER.

198. La présentation au Temple.

LÉANDRE BASSAN.

199. (*) Le Seigneur, après avoir pris congé de sa mère et de ses Apôtres, s'élève sur un nuage. Son regard vers le ciel annonce le moment où le fils de Dieu va s'unir à son père. La Vierge et les Apôtres, dans la plus respectueuse admiration, suivent des yeux le divin Sauveur.

Manière de Lucas Jordano.

200. La défaite et la mort de Turnus.

Gaspar de Crayer.

201. La Vierge et l'enfant Jésus qui apparaissent à St.-Bernard.

E. Quellyn.

202. St.-François qui apparaît à St. Charles Borromée.

Inconnu.

203. La Magdelaine; figure demi-corps, grandeur naturelle.

Inconnu.

204. Une Sainte famille; figures grandeur naturelle et demi-corps.

Ecole de Vandyck.

205. Une jeune personne représentée comme chasseresse; elle tient d'une main une lance, et de l'autre un chien de chasse en lesse; figure grandeur naturelle et demi-corps.

JEAN COSSIERS.

Le Déluge.

Hauteur, m. 3-0-20; largeur, m. 3-9-50.

206. Ce seul mot, le déluge, a déjà fait passer dans notre ame l'image affreuse du désordre et de l'anéantissement. Vers la droite une foule d'hommes avec leurs femmes, leurs enfans, leurs troupeaux, précipitent leurs pas pour échapper aux flots qui les poursuivent.

Déjà, vers le milieu, les eaux ont atteint le bas du tableau. Une femme qu'elles entraînent, en est retirée expirante par un homme qui la soulève, et ne la sauvera pas. Au côté opposé, une autre femme apperçoit, flottant devant elle, le corps inanimé de son époux. Les malheureux qui l'accompagnent, s'agitent, se pressent, tous leurs mouvemens sont ceux du désespoir. Quelques-uns cherchent au sommet des arbres un asyle. Mais vain espoir; on apperçoit dans l'éloignement l'arche s'avançant lentement vers ces lieux, au-dessus desquels elle va bientôt trouver un passage. Telle est en peu de mots la pensée de cette déchirante composition. L'artiste n'a

point observé tout ce que lui imposait la correction du dessin, il n'a consulté que son cœur. Rien ne le prouve mieux que la manière pleine de justesse et de vérité, avec laquelle les animaux sont peints. Ceux-ci n'inspirant dans cette terrible catastrophe qu'un faible intérêt, ont laissé à l'artiste la liberté d'une exécution régulière; au lieu qu'ayant à retracer dans les figures humaines les angoisses et le désespoir qui accompagnent l'idée d'une destruction prochaine, inévitable, il s'est placé au nombre des victimes, et a peint ce que le trouble de son ame lui représentait, sans égard à ce qu'exigeait de son pinceau la sévérité de l'art. Les figures sont de grandeur naturelle.

CINQUIÈME SALLE.

Verhaegen.

207. Les disciples d'Emmaüs reconnaissent le Seigneur à la fraction du pain. Ce tableau d'une forte dimension réunit des détails fort bien peints et d'une grande vérité. Il a cependant le défaut qu'on reproche en général aux compositions de Verhaegen,

peu de noblesse dans les figures principales, et manque d'harmonie dans l'ensemble.

Van Oort.

208. Portrait d'un Capucin. Figure grandeur naturelle et demi-corps.

Ecole des Carrache.

Le Christ au tombeau.

Hauteur, m. 1-70; largeur, m. 1-10.

209. Joseph d'Arimathie et Nicodème soutiennent le corps du Christ. La Vierge, les mains croisées sur la poitrine, a les yeux douloureusement fixés sur son fils. La Magdelaine éplorée et à genoux forme avec une autre Femme et deux Disciples l'ensemble de cette touchante composition. Le jour étend sa principale lumière sur le groupe du milieu. Les figures sont moins grandes que nature.

Henri de Clerck.

Le Seigneur qui appelle à lui les enfans.

Bois; hauteur, m. 2-2; largeur, m. 1-9.

210. Le Seigneur est représenté assis, bénissant un enfant que la

mère, à genoux, lui présente. Il a la main gauche posée sur le sommet de la tête d'un autre enfant que la mère, en s'inclinant, a rapproché du Seigneur. A côté est une femme avec son nourrisson au sein, et conduisant une petite fille qui, allongeant le bras présente à un jeune garçon une grappe de raisin. Derrière le Seigneur sont trois Disciples. On voit sur le même plan une femme avec son enfant dans les bras, et une autre femme plus âgée. Vers la droite sont deux hommes et une femme dont on n'apperçoit que les têtes. Cette riche composition se dessine sur un fond d'architecture et de ciel.

Blendeff.

211. St.-Bénoît à genoux devant un crucifix, tenant dans la main droite sa plume, prêt à rédiger l'institut dont il est le fondateur, se livre à l'inspiration du St.-Esprit qui sous la forme d'une colombe s'approche de son oreille. Un Ange à côté de St.-Bénoît lui attache à genoux le cordon de son ordre, un autre Ange lui soutient le bras droit, des esprits célestes voltigent dans le haut du tableau.

CONCOURS DE L'AN 1811.

Prix proposés par la Société de Bruxelles, pour l'encouragement des beaux-arts.

SUJET D'HISTOIRE.

Agar et son enfant renvoyés par Abraham.

212. L'habitation d'Abraham est sous des palmiers, on y apperçoit Sara qui retient son fils. Agar est dehors, affaissée sous le poids de sa douleur. Elle tient un pot dans la main gauche, tandis que de la droite elle fait avancer son fils. Abraham, leur fait ses tristes adieux. Un chien précède les voyageurs. Le jour s'annonce : le fonds montagneux en offre le crépuscule.

Le prix a été adjugé à M. Gassié de Bordeaux.

SUJET DE PAYSAGE.

Une belle matinée d'Automne.

213. Vue prise dans les Ardennes. — Premier plan : une paysanne passe l'eau en portant son agneau, elle est suivie d'un troupeau. Second plan : quelques figures et moutons. A gauche les forges de M. De Blochausen, et sur la montagne le château de Vianden.

Le prix a été adjugé à M. Van Regemorter fils, d'Anvers.

SUJET DE SCULPTURE.

214. *La Sculpture exécutant le buste de Rubens.*

Le prix a été adjugé à M. Huygens, de Bruxelles.

SUJET D'ARCHITECTURE.

215. *Plan, coupe, façade et profil d'un hôtel des monnaies.*

Le prix a été adjugé à M. L. C. Louyet, de Bruxelles, élève de M. Henry.

SUJET DE DESSIN.

216. *Le Serment de Brutus.*

La médaille d'honneur a été décernée à M. T. Navez, de Charleroy, élève de M. François à Bruxelles.

CONCOURS DE L'AN 1813.

SUJET D'HISTOIRE.

217. Enée jetté avec sa flotte sur la côte d'Afrique, y débarque, et, suivi d'Achate, pénètre au fond d'un bois, où Vénus se montre à lui sous la

forme et le costume d'une chasseresse Tyrienne.

Le prix a été adjugé à M. François-Edouard Picot, élève de M. Vincent, à Paris.

SUJET DE PAYSAGE.

218. Un coup de vent au coucher du soleil. Le premier plan offre le coin d'un bois, à côté d'un grand chemin conduisant à un village. L'époque de l'année est le mois de Mai.

Le Prix a été adjugé à M. Ducorron, d'Ath.

SUJET DE SCULPTURE.

219. *Hercule et Omphale.*

Le prix a été adjugé à M. Tegens de Turnhout, élève de M. Godecharles.

SUJET D'ARCHITECTURE.

Un Palais des Arts.

220. Un Palais à construire sur un terrain isolé de 85 mètres de longueur sur 75 de profondeur, sans entrer dans les détails de ce que, conformément au programme et à ses développemens exige un établissement aussi vaste. Le prix de composition a été adjugé à M. Chr. Gau de Cologne,

élève de MM. Le Bas, et de Bret à Paris.

SUJET DE DESSIN.

La reconnaissance des Filles de la Messinie envers le sage Bias.

221. C'est le moment où, arrachées des mains des armateurs qui viennent de débarquer, ces jeunes filles témoignent au respectable et généreux Bias, leur satisfaction et leur reconnaissance.

La médaille d'honneur, qui était le prix du concours, a été adjugée à M. L. Boens, élève de M. François à Bruxelles.

222. Cinq gravures dont M. le Graveur Darnstedt a fait hommage à la société des beaux arts de Bruxelles, d'après des tableaux de Dietrici, Moucheron et Pynacker.

223. Garrick entre la Tragédie et la Comédie, gravure dont M. Cardon, premier Professeur de l'Académie du Dessin à Bruxelles, a fait hommage à la Société des Beaux-Arts, après la mort de son fils, graveur, décédé à Londres dans le courant de l'année 1812.

224. Bélisaire, d'après le tableau de Gérard, dessiné à la plume par Mad. Louyet de Bruxelles.

GODECHARLES, *statuaire et membre de la commission des Beaux-Arts à Bruxelles.*

225. L'Amour voilé, statue en pierre d'hourdin, de 2 pieds 6 pouces de proportion.

J. B. DE ROY, *peintre à Bruxelles.*

226. Un transport de vivres et de bétail dans un pays montagneux.

LAURENT DELVAUX *de Bruxelles.*

227. L'intérieur d'un couvent de religieuses à Rome.

LE MÊME.

228. L'intérieur d'un couvent de Chartreux à Rome.

TABLEAUX ANCIENS.

Les tableaux que l'on désigne ici sous le nom d'anciens, datent principalement du temps où Jean de Bruges, (Jean Van Eyck) imagina, en 1410, la manière de peindre à l'huile. Il eût été intéressant d'offrir aux amateurs la suite chronologique de nos anciens peintres, mais le temps qui dévore tout, l'insouciance des possesseurs et d'autres causes également destructives, ont laissé des lacunes bien difficiles à remplir. Le Musée possède quelques tableaux antérieurs à la précieuse découverte dont nous parlons : leur ancienneté ne détermine aucune époque; mais il est remarquable que le mot peintre, en flamand *Schilder*, de *Schield* Bouclier, se rapporte au temps où les anciens Belges ornaient leurs armes et leurs boucliers d'emblêmes coloriés. Ce n'est pas chercher trop loin l'origine d'un art qui, toujours cher à la nation, n'a fait que changer d'objet lors de l'établissement du Christianisme dans ce pays. Indépendamment des peintures très-anciennes qui sont au Musée, on se rappelle celles qui garnissaient les murs de la Cha-

pelle souterraine de St.-Gery, bâtie avant l'an mille. Il en existait de semblables dans différens monastères; mais depuis qu'on s'est servi de la peinture à l'huile, les fresques ont disparu. Jean de Bruges, l'heureux inventeur d'une manière de peindre plus brillante, quoiqu'excellent peintre lui-même, ne put inspirer à son siècle le sentiment de ce qui constitue la vraie peinture; savoir : la correction du dessin, le bon choix, les convenances, l'harmonie, le clair-obscur, la perspective, etc. La peinture, dans ces temps peu éclairés, était considérée assez parfaite, lorsqu'à l'éclat du coloris, l'artiste avait su joindre ce fini extrême qui nous étonne dans les détails même les plus minutieux. Plusieurs tableaux de cette collection, sont les premières données d'un art, dont les progrès ont suivi, comme généralement dans les autres sciences, la lenteur de l'esprit humain. Les artistes qui, en Italie, ont précédé Raphaël, ont préparé insensiblement à ce grand homme, les moyens de les surpasser. Bientôt, à son exemple, Rubens obtint la gloire d'illustrer la Belgique. C'est ainsi qu'après de longs et infructueux efforts, l'homme de génie se présente, et devant lui se dissipent les ombres de la médiocrité.

PREMIÈRE SALLE.

Inconnu.

Adoration des Bergers.

1. Au bas du tableau, l'enfant Jésus est représenté couché dans une crèche de pierre, entre la tête du bœuf et celle de l'âne. Un Berger, le coude appuyé sur le bord de cette crèche, regarde l'Enfant. La Vierge, les mains jointes, adore le nouveau né ; à côté d'elle est un autre Berger. — Les figures sont demi-nature et demi-corps. Ce petit tableau très-ancien n'offre rien de brillant du côté de la couleur, mais il n'est pas sans une certaine correction et même sans une certaine justesse d'expression.

Nota. Ces mots correction de dessin, expression, fini, et autres semblables, ne se prennent pas ici dans un sens positif ; ils expriment seulement les différences d'un tableau du même temps et du même genre.

Jean Van Hemessen.

Le Baiser de Judas et la Résurrection, tableau en deux parties.

2. Le tableau, vers la droite, repré-

sente Jésus entre Judas et deux soldats qui la saisissent au corps. Un des soldats renversés en avant est Malchus, auprès duquel St.-Pierre tire son glaive. D'autres soldats derrière Jésus forment escorte aux premiers. Un second plan représente Jésus et les Apôtres au jardin des Olives; on apperçoit plus loin les remparts de Jérusalem. Le tableau à gauche se divise en cinq parties : la principale, sur le premier plan, représente Jésus-Christ ressuscité. Il s'élève au-dessus de la tombe autour de laquelle les gardes sont endormis, appuyés sur cette même tombe, dont le couvercle se trouve scellé de trois cachets de cire rouge. Du même côté sont les Disciples d'Emmaüs, le Seigneur en jardinier, allant au devant de la Magdelaine, le Seigneur qui apparaît à sa mère, et le Seigneur qui appelle St.-Pierre. Le fond est de paysage et d'architecture. Ces deux tableaux, d'une composition assez bizarre, contiennent des détails soigneusement et librement travaillés. Le costume des soldats semble rappeller l'armure des gens de guerre au 15e. siècle ; mais on ne rencontre dans aucun autre tableau ces larges manches découpées en languettes et au travers desquelles parais-

sent les brassarts. Plusieurs têtes sont d'un bon empâtement, et ont de l'expression. La figure du Christ ressuscité est la plus mal dessinée. Ces deux tableaux ont de la couleur, mais sans aucune entente de clair-obscur ou de perspective.

Inconnu.

Le Pape Grégoire, et St.-Boniface, Evêque.

3. Ce tableau et les deux religieux qui font pendant, n'ont de remarquable que l'espèce d'architecture arabe, et les caractères gothiques dont sont formés les noms de ces quatre saints personnages.

Inconnu.

Tableau à la colle, avec volets.

4. La partie du milieu représente la Descente de Croix. Les volets représentent le portrait du donataire sous le patronage de St.-Grégoire, et celui de la femme sous la protection de Sainte-Barbe. Ce petit tableau est très-ancien.

Inconnu.

Saint-Bernard devant la Vierge, et l'enfant Jésus.

5. St.-Bernard, les mains jointes, re-

garde l'enfant endormi sur le sein de sa mère. Ce petit tableau n'a point la sécheresse des premiers temps de la peinture. Les détails sont d'un grand fini. Figures, demi-nature et demi-corps.

Inconnu.

La Vierge et l'Enfant Jésus.

6. Figures, demi-nature et demi-corps. Ce petit tableau a beaucoup souffert.

Antoine de Montfort, *dit* Blocklandt.

7. Portrait de la demoiselle Jacq. Hujoels. Figure, petite nature et demi-corps. Ce charmant portrait réunit à la fois la grace, la correction et le fini le plus précieux.

Jean Schoreel.

L'Adoration des Mages, tableau avec volets.

8. On sourit avec indulgence aux écarts de nos anciens peintres. Ici c'est un des mages qui, richement vêtu dans le costume du temps, porte au col une chaîne d'or, au bas de laquelle se trouve suspendu une belle croix.

Ce petit tableau est bien colorié, les figures sont bien groupées, et eu égard au temps bien dessinées. Les volets représentent l'Adoration des Anges et la Fuite en Egypte.

PIERRE DEVOS.

9. Tableau représentant un guerrier revêtu d'une cuirasse, au-dessus de laquelle il porte un long manteau de velours d'hermine. Il est suivi de son fils, en cuirasse, mais sans manteau. Un second encore adolescent suit son frère ayant à son côté un troisième plus âgé vêtu d'une robe noire bordée de fourrure. Tous sont à genoux devant un Prie-Dieu couvert d'armoiries. En face du guerrier est son épouse, suivie de ses quatre filles toutes à genoux devant un Prie-Dieu avec armoiries. On apperçoit dans le lointain les débris d'un cirque, dans l'intérieur duquel des cavaliers s'exercent à la course, plus loin d'autres ruines. Vers la droite un tombeau antique, au-delà un temple, des maisons qui aboutissent de deux côtés aux ruines d'un aqueduc, deux rangs d'arcades. Ces accessoires se rapportent à quelque guerrier qui, après son expédition d'outre mer, rend graces à Dieu de son heureux

retour au sein de sa nombreuse famille. Il y a de la couleur dans ce tableau, les détails en sont soignés, et les portraits ont de la vérité.

Franc Flore.

Une Sainte Famile.

10. La Vierge à genoux se précipite en avant pour s'unir aux embrassemens de son fils qui couché sur le dos dans une berce d'osier, tend les bras vers sa mère; St.-Joseph assis, le coude appuyé sur le dossier de la berce, est derrière.

Inconnu.

11. La Vierge assise tient l'enfant Jésus sur ses genoux.

Sculptures en bois.

12. Un encadrement en forme d'intérieur d'église gothique, de sept pieds de large sur quatre et demi de hauteur, réunit au-delà de 34 figures de quinze pouces de proportion, toutes travaillées à la pointe du couteau. Le sujet est le martyre des quatre Frères Machabés. Cette sculpture et deux autres semblables ont été envoyées de Louvain, et paraissent sor-

ties des mêmes mains qui ont ornées d'une infinité de bas reliefs la Maison de Ville de cette ancienne capitale du Brabant. On se ferait difficilement une idée du temps et de l'adresse qu'il a fallu pour exécuter un ensemble de détails aussi variés et multipliés. On remarque dans les différens costumes des figures, un temps antérieur aux tableaux du même genre rassemblés dans cette collection.

Sculptures en bois.

Hauteur, 4 pieds et demi; largeur, 3 et demi.

13. Martyre de deux autres Frères Machabés. Patiens, juges, assistans et bourreaux, les figures sont au nombre de 14. Même encadrement gothique, même travail, mêmes observations.

Sculptures en bois.

14. Martyre de deux Machabés. Le nombre de figures et également de 14. Même travail, mêmes observations,

SECONDE

SECONDE SALLE.

Martin de Vos.

15. Portraits, demi-corps, de mari et femme à genoux devant un prie-dieu. Ces deux portraits, grandeur naturelle, sont d'un bel empâtement et peints à l'effet.

Jean Snellinck.

Jésus-Christ entre les deux Larrons.

16. D'un côté paraît la Magdelaine prosternée aux pieds de la croix. La Vierge, une autre femme et St.-Jean sont placés de l'autre côté. On voit dans un plan plus éloigné les soldats qui se sont partagés la robe du Seigneur, et plus loin ceux qui retournent à Jérusalem. Il y a dans l'ensemble de ce tableau une touchante expression; la couleur est harmonieuse et fraîche, les figures sont d'un dessin correct et sans sécheresse.

Joachim Patenier.

La Vierge des sept Douleurs.

17. Le Christ est étendu sur les ge-

noux de la Vierge. Un glaive lui perce le sein. De chaque côté du tableau sont placés trois médaillons ronds, représentant la Fuite en Egypte, la Présentation au Temple, Jésus parmi les Docteurs, le Christ portant sa croix et le Christ porté au tombeau. Les figures du Christ et de la Vierge sont à-peu-près de grandeur naturelle. Fond du ciel et de paysage, avec figures, dans le lointain. Quoique la figure du Christ soit d'une grande maigreur, on apperçoit de l'intention, et même une certaine élévation dans la pensée de l'artiste. La tête de la Vierge a toute l'expression de la douleur; les draperies sont largement prononcées. Les médaillons, ainsi que les autres accessoires, sont d'un fini précieux. On connaît le signe bizarre et grossier que Patenier opposait à ses tableaux. Ce signe se trouve contre le bord et au-dessous du second médaillon, à gauche du tableau.

Inconnu,

Le Sacre de Saint-Grégoire.

18. Deux Evêques, couverts de leurs habits pontificaux, tiennent au-dessus de la tête de St.-Grégoire, assis au milieu du tableau, la mître épisco-

pale. Le sacre se fait dans une église d'une vaste étendue, et les groupes nombreux qui la remplissent, répondent à la dignité de cette auguste cérémonie. Ce tableau, sagement composé et correctement dessiné, a de plus le mérite d'une couleur brillante.

Adam Van Oort.

Le Seigneur qui appelle à lui les Enfans.

19. Il y a de l'intelligence et du mouvement dans ce tableau ; on remarque avec plaisir l'expression d'une femme qui, tenant son enfant dans ses bras, se retourne vers les personnes qui la suivent. Le fond représente la longueur d'une rue en perspective.

Martin Hemskerk le Vieux.

Le Seigneur allant au Calvaire, tableau avec volets.

20. Le Seigneur est représenté succombant sous le poids de sa croix. Un peu en avant Ste.-Véronique à genoux, tient devant elle le St.-Suaire. En avant du Seigneur une escorte nombreuse, conduit au lieu du supplice, les deux larrons à côté desquels sont deux carmes. En arrière du Seigneur paraît le grand-prêtre à cheval sortant avec sa suite d'une

des portes de Jérusalem. La Vierge, St.-Jean et la Magdelaine dans un plan plus éloigné, sortent d'une autre porte; le lointain représente une architecture antique, sur un fond de paysage et de ciel. Le volet vers la gauche se partage en trois actions. La principale représente la Fuite en Egypte. St.-Joseph, marche en avant de la Vierge montée sur un âne, et tenant l'enfant Jésus dans ses bras; on apperçoit dans la campagne des moissonneurs, plus en arrière des soldats à cheval, et qui précipitant leur marche, paraissent poursuivre les fugitifs; les deux autres actions dans un plan plus éloigné, représentent la Circoncision, et Jésus parmi les docteurs. Le volet vers la droite représente le moment où un soldat à cheval perce de sa lance le côté du Christ placé entre les deux larrons. D'un côté paraît la Magdelaine au pied de la croix, de l'autre côté St.-Jean se tourne avec attendrissement vers la Vierge évanouie dans les bras des saintes femmes. On voit dans un plan plus éloigné le Christ porté au tombeau. Ces trois tableaux ont du mouvement. La couleur en est ferme et brillante, les détails sont soignés. On désirerait seulement

plus d'harmonie dans l'ensemble. Mais ne soyons pas trop exigeans à l'égard du temps où ces tableaux ont été peints; il paraît que l'artiste a beaucoup fait pour son siècle.

Pierre de Vos.

La Résurrection du Lazare.

21. Le premier plan se compose de cinq figures : le Lazare au milieu et déjà le corps hors de la tombe, regarde avec étonnement le Seigneur. La mère du Lazare est à côté de son fils. Vers la gauche est une femme conduisant un jeune garçon qui recule épouvanté. On voit plus en arrière un groupe nombreux de personnes dont l'artiste a varié les attitudes; fond de paysage, de bâtimens, de ruines d'architecture et de ciel. Les figures sont demi-nature. La couleur de ce tableau est brillante, les têtes ont de l'expression.

Inconnus.

22. Au-dessous de ce tableau et du précédent, se trouve une suite de sept tableaux très-anciens et à la colle. Les sujets qu'ils représentent sont inconnus; ils se rapportent à l'histoire

d'une sainte. Le dessin et la composition se ressentent du temps où ces tableaux ont été peints; ils sont fortement endommagés. On remarque des intentions, les costumes sont simples et vrais. Le rouge et le bleu qui forment les couleurs dominantes n'ont rien perdu de leur brillant.

La Vierge et l'Enfant Jésus, tableau avec volets.

23. La Vierge dont on n'apperçoit que le haut du corps, présente le sein à l'enfant Jésus assis sur un stylobate, servant de soutien à deux pilastres, de style arabe, couronnés par une corniche, le tout servant d'encadrement aux figures de la Vierge et de l'enfant Jésus, derrière lesquelles est un fond de paysage. Les volets représentent d'un côté Ste.-Catherine, et de l'autre Ste.-Cécile, figures demi-nature et demi-corps. Ce tableau très-ancien, n'attire point par l'éclat du coloris; mais il y a de la grace dans les costumes, une modeste simplicité, et même de la noblesse dans les traits de Ste.-Catherine et de Ste.-Cécile.

LAMBERT VAN NOORT.

Le Baptême du Seigneur et la Prédication de Saint-Jean; tableau en deux parties.

24. Le tableau vers la gauche représente le Seigneur dépouillé de ses vêtemens, recevant dans le Jourdain l'eau du baptême que St.-Jean lui verse sur la tête. Deux Anges paraissent à l'autre bord. On apperçoit dans un plan éloigné la Décolation de St.-Jean.

L'exécution se fait en plein air, et en face d'un portique, sous lequel Hérode est à table. Le tableau vers la droite représente St.-Jean debout, et dans l'attitude d'un homme qui cherche à se faire entendre. Des personnes des deux sexes, et de tout état, lui prêtent une oreille attentive, ou s'expliquent l'une à l'autre les paroles du Saint. Fond de paysage, figures de moyenne proportion. L'artiste s'est attaché à donner à ses figures le costume juif; mais celles-ci n'ont pas toutes généralement l'expression convenable au sujet.

Inconnu.

Le Seigneur à table avec ses Apôtres, et le Seigneur lavant les pieds de Saint-Pierre.

25. Ces deux actions se trouvent séparées par une colonne qui, élevée sur son piédestal, dépasse le haut du tableau. — Une sœur noire, à genoux vers la droite, indique que ce tableau, d'ailleurs médiocre, a été peint pour un couvent du même ordre.

Inconnu.

Petit tableau à la colle ou à l'encaustique.

26. Un malade, étendu dans son lit, se met sur son séant à l'apparition d'un Ange, qui lui montre de la main la représentation, dans une gloire, du Saint-Sacrement des miracles. Une inscription en lettres gothiques et en flamand, explique le sujet du tableau.

De Coster.

Adoration des Bergers.

27. La Vierge est représentée assise devant l'enfant Jésus, qui, étendu sur un coussin, tend les bras vers sa

mère. St.-Joseph, debout à côté de la Vierge, tient de la main droite une bougie, dont il renvoie de la main gauche le reflet sur le petit Jésus. Quatre bergers et bergères et une jeune fille, entourent l'enfant. Le fond est une étable obscure, éclairée par la lumière que St.-Joseph et le petit Jésus renvoient sur les personnes environnantes. Il y a dans la disposition, et dans le faire de ce tableau, un caractère d'originalité.

D'après la première manière de
RAPHAEL.

28. La Vierge assise avec l'enfant Jésus endormi sur ses genoux.

INCONNU.

29. Tête de la mère des Douleurs.

30. Le Christ entre les deux larrons. La Vierge évanouie au pied de la croix. Tableau fort ancien.

FRANKEN.

Le baptême du Seigneu

31. Le Seigneur, à la hauteur des genoux dans le Jourdain, reçoit l'eau du baptême que St.-Jean ui verse sur le sommet de la tête.

Fond de paysage; figures petite nature; bonne couleur, dessin correct, mais un peu sec.

32. La Vierge dans une gloire, debout sur le croissant.

Inconnu.

Le sacrifice de la Messe.

33. Le prêtre paraît à l'autel au moment de l'élévation. La messe est servie par deux diacres. Les chanoines en surplis occupent les deux côtés du chœur. L'église est remplie de monde. Le fond représente une église spacieuse, enrichie de colonnes et de nombreux ornemens. Ce tableau, d'un dessin assez correct, est remarquable par le nombre et la variété des personnes des deux sexes qui assistent au sacrifice de la messe. La couleur est brillante, mais le rouge est généralement trop dominant.

TROISIÈME SALLE.

Cordola.

La Reine de Saba, et le Martyre des onze mille Vierges.

34 et 35. Salomon est assis sur un

trône soutenu par deux colonnes, surmontées chacune d'un petit génie. Il présente la main à la reine de Saba, qui, suivie d'une cour nombreuse, s'est prosternée aux pieds du roi. On apperçoit dans un second plan le pompeux débarquement de la reine.

Ce tableau a pour pendant le martyre des onze mille Vierges. Le massacre est général; les unes sont décapitées, d'autres sont tuées à coups de flèches; au milieu de cette confusion de bourreaux et de victimes, paraît Ste.-Ursule, s'avançant gravement quoique le sein percé de deux flèches, suivie d'une jeune fille qui lui porte la queue. Plus loin, un personnage d'un rang distingué, portant au col une chaîne d'or, se présente devant la Sainte, et pose la main sur ses blessures. Derrière la Sainte est un pape.

L'artiste n'a pas fait attention dans le premier tableau, que la représentation de toute figure humaine était interdite chez les juifs; et qu'en conséquence les colonnes du trône de Salomon ne pouvaient être surmontées de génies allégoriques. — Dans le second tableau, il est déplacé de trouver un pape au milieu du massacre des onze mille Vierges; mais faisons grace aux erreurs de l'ancienne peinture.

Inconnus.

Sainte-Walburge et Sainte-Cunégonde; Sainte - Gertrude et Sainte - Scholastique.

36 et 37. Ces deux Saintes sont représentées debout, en robes noires traînantes, à larges manches et bordées d'une légère broderie en or. Elles portent d'une main la crosse abbatiale, et de l'autre un livre ouvert. Le fond représente une espèce de portique demi-circulaire, soutenu par quatre colonnes d'un style arabe très-léger; on apperçoit au-delà du portique une ville, et des rochers à l'horizon. Ce tableau a pour pendant Ste.-Gertrude et Ste.-Scholastique, costumées comme dans le tableau précédent; même attitude, même architecture et à-peu près même lointain. Ces deux tableaux, d'un fini assez précieux et assez correctement dessinés, portent la date de 1530.

Jean de Bruges.

38 et 39. Portrait d'homme à genoux, tenant dans les mains un écrit à moitié déroulé, et ayant au petit doigt un anneau, auquel sont suspendus plusieurs ronds en forme de

sceaux. Il est vêtu d'une longue robe noire, bordée d'une large fourrure. Le second plan représente un château de style arabe et une haute tour servant de prison. L'Ange et une autre figure devant la porte, semblent indiquer la délivrance de St.-Pierre.

Ce tableau a pour pendant celui d'une femme à genoux, les mains jointes, tenant un long chapelet. Elle a la tête couverte d'un voile blanc très-léger. Son habillement est noir et à larges manches. Le fond représente un site montagneux, et vers la droite un château sur la cîme d'un rocher. Les armoiries que deux petits Anges soutiennent dans le haut, désignent que ces portraits sont de mari et femme. Ces deux petits tableaux sont, jusques dans les moindres détails, d'un fini précieux. Il est à remarquer le soin extrême avec lequel sont peintes les plantes sauvages qui garnissent le bas du paysage. C'est un travail particulier à Jean de Bruges.

INCONNUS.

40 et 41. Deux portraits de mari et de femme. Mignatures à l'huile.

INCONNUS.

42 et 43. Deux petits bas-reliefs en

albâtre, représentant l'adoration des bergers et le Seigneur avec ses Apôtres au jardin des Olives.

JEAN SWARTS.

Adoration des Mages, tableau avec volets.

44. La Vierge assise soutient l'enfant Jésus. Il soulève d'une main le couvercle d'un vase d'or qui lui est offert par un des mages prosterné à ses pieds. Derrière celui-ci est un second mage portant un vase élevé en forme de coupe, et surmonté de son couvercle. Le mage noir est à la droite de la Vierge, un jeune nègre lui soutient le bas du manteau. La Vierge est assise entre deux colonnes servant de soutien à un portique d'architecture gothique; on apperçoit dans le lointain les ruines d'un château. Le volet vers la gauche représente l'adoration des bergers. La Vierge à genoux, et les mains jointes sur la poitrine, adore l'enfant Jésus; St.-Joseph, à gauche de la Vierge, s'agenouille et adore également le nouveau né. A quelque distance, derrière la Vierge, des bergers se prosternent. Fond d'architecture. Le volet vers la droite représente la présentation au temple. Le grand-pré-

tre Siméon soutient l'enfant Jésus au-dessus d'une longue table, couverte d'une belle nappe blanche, dont les bords sont ornés de franges. L'enfant regarde sa mère agenouillée devant lui, et lui tend les bras; une jeune femme à côté sourit au mouvement du petit Jésus. St.-Joseph est derrière la Vierge. Le grand-prêtre a la tête couverte d'un capuchon de velours rouge qui lui descend jusqu'au bas des épaules. Le fond représente l'intérieur d'un temple d'une riche architecture. L'artiste a rassemblé avec soin tout ce qui pouvait augmenter l'éclat de ces trois représentations. Couleur brillante, habillemens du temps avec tous les accompagnemens qui pouvaient en augmenter la richesse : couronnes, sceptres, chaînes d'or, turbans, épées; tout est d'un travail ingénieusement varié et du plus grand fini. Les attitudes sont contrastées, et plusieurs têtes ont l'expression convenable. Un siècle plus tard, Jean Swarts aurait pu briller au rang de nos plus habiles peintres.

INCONNU.

Tableau qui se divise en trois parties principales.

45. En commençant par le bas, la

partie vers la droite semble indiquer différens épisodes relatifs à une même histoire. On apperçoit dans le lointain un jeune homme et une jeune femme à genoux, paraissant demander grace pour une faute figurée par un crible cassé par le milieu. Un peu plus loin, on voit une femme qui vient d'accoucher, une autre femme tient l'enfant auprès d'un feu de cheminée. Plus loin, un laïc reçoit l'habit de moine. Un autre épisode représente un villageois s'adressant humblement à un moine qui l'écoute avec attention. Le dernier, enfin, représente la cérémonie d'un mariage entre personnes d'un rang distingué. Un évêque, la mître en tête, unit les jeunes époux. Le tableau, vers la gauche, se divise également en différens épisodes. Sur le premier plan, vers la gauche, on voit une femme qui, accompagnée d'un homme, se prosternent devant un abbé d'un monastère, et le conjurent de rendre la vie à un enfant étendu à ses pieds. L'abbé paraît se refuser à leur demande. Plus loin, du même côté, on voit un moine et une religieuse à table. Plus vers la droite, une religieuse reçoit l'extrême-onction, trois religieuses prient pour la mourante, et

deux Anges élèvent, au milieu d'un drap, l'ame vers le Ciel. Plus loin, un moine expire ; les religieux à l'entour lisent les prières des agonisans, et l'ame s'élève vers le Ciel. La partie supérieure, formant le troisième tableau, représente, dans le fond, la construction d'un monastère. En avant et sur le premier plan, deux religieux, secondés de deux manœuvres, unissent inutilement leurs efforts pour soulever une grosse pierre sous laquelle le démon s'était caché. Le saint Abbé se présente, et force le diable de s'éloigner ; celui-ci épie le saint Prélat, et le trouvant en prières au bas d'un rocher, il en détache une pierre, et du sommet se dispose à la lui laisser tomber sur la tête ; mais le Père Eternel paraît au haut d'une montagne et rend la malice du diable inutile. Nous ne chercherons pas à expliquer ce qu'il y a d'obscur dans les épisodes de ces trois tableaux. Le dessin en est correct et souvent expressif. La couleur, que la longueur du temps a salie, reprendra son premier éclat à l'aide d'une légère et facile restauration.

Le Seigneur fouetté de verges, et le Seigneur au sommet du mont Tabor.

46 et 47. L'ancienneté de ces deux tableaux, d'ailleurs médiocres, les renvoie au temps d'Albert Durer.

MICHEL COXCIE.

L'Ecce Homo.

48. Le Seigneur, les mains liées, la couronne d'épines sur la tête, la poitrine découverte, paraît devant Pilate qui lui demande s'il est le roi des Juifs. Deux soldats sont derrière le Christ ; un troisième, dont on n'apperçoit que la tête et les mains, est en dessous de la tribune. Ce tableau est bien dessiné et d'une bonne couleur. La tête du Seigneur exprime une modeste résignation. — Figures, grandeur naturelle et demi-corps.

INCONNU.

Descente de Croix.

49. Joseph d'Arimathie et deux autres disciples soutiennent le Christ et le descendent de la croix. Sur le même plan sont deux saintes femmes ; l'une tient dans les mains un

vase d'or, l'autre la couronne d'épines. Plus en avant la Vierge tombe évanouie dans les bras de St.-Jean; à côté de la Vierge un disciple agenouillé élève la tête et les bras vers le Christ; plus vers la droite, la Magdelaine, à genoux, paraît plongée dans la plus vive douleur.

Dans un plan éloigné vers la gauche paraissent trois hommes à cheval; le plus marquant a la tête couverte d'un capuchon rouge, et laisse retomber en arrière un chapeau rabattu de même couleur, à la manière des cardinaux. Du côté opposé, on voit s'éloigner la troupe qui a assisté au crucifiement. Ce tableau reçoit son éclat de la richesse des habillemens. L'artiste a prodigué aux disciples les vêtemens du temps les plus recherchés; l'or, les broderies, rien n'est épargné. On a déjà observé l'importance que nos anciens peintres attachaient au fini des détails.

Rogier Van der Weyde.

L'Annonciation et l'Adoration des Bergers.

50 et 51. La Vierge à genoux devant un prie-dieu, écoute d'un air étonné et modeste les paroles de l'Ange

qui se présente à genoux derrière elle. Il est vêtu d'une longue tunique blanche, et tient à la main un sceptre d'or. Le fond représente un intérieur au-delà d'un ceintre très-élevé. Ce tableau a pour pendant la Vierge à genoux devant l'enfant Jésus couché dans une crèche. Trois Anges à genoux l'adorent. St.-Joseph paraît dans un plan plus éloigné. Le fond représente la partie ruinée et découverte d'un grand édifice.

Vincent Geldersman.

Le Christ mort.

52. La Vierge, la Magdelaine et St.-Jean soutiennent le corps du Christ. Deux autres femmes sont derrière la Vierge. Plus en avant de ce groupe qui remplit le milieu du tableau, paraît vers la droite le donataire à genoux, suivi de ses fils, sous le patronage de St.-Louis. Sa femme suivie de ses filles est à gauche sous le patronage de Ste.-Catherine : le fond représente le mont Calvaire. Ce tableau offre des plans assez bien raisonnés ; le dessin en est correct, la couleur brillante et distribuée avec intention de faire valoir le groupe principal. La femme représentée debout derrière la

Vierge, est habillée d'un beau style de draperie.

Rogier Van der Weyde.

L'Adoration des Anges et la Circoncision, tableau en deux parties.

53. Le tableau vers la gauche représente la Vierge et les Anges à genoux, devant l'enfant Jésus couché au milieu d'une place ruinée et découverte, servant d'écurie. Le tableau vers la droite représente la Circoncision ; elle se fait dans l'intérieur d'un temple d'architecture gothique. Un chanoine à genoux sépare les deux parties sur un fond de paysage dans lequel on voit dans un plan plus éloigné, les Anges qui annoncent aux bergers la naissance du Messie. Une ajoute du tableau représente un Ange, tenant dans chaque main et les bras étendus, une couronne de fleurs qu'il présente d'un côté au donataire en l'air et debout comme lui sur la base étroite d'un ornement arabesque, et de l'autre côté à la femme du donataire placée de même. Les détails de ce tableau sont très-soignés.

L'Annonciation.

54. Ce tableau, peint à l'encaustique,

nous rappelle toute la simplicité des premiers temps de la peinture. La Vierge à genoux devant un prie-dieu reçoit la visite de l'Ange qui apparaît en longue tunique blanche, recouverte d'une dalmatique, dont les bords sont ornés d'une broderie en or. Trois autres Anges, en voltigeant, relèvent le bas de cette robe. L'Ange a la tête couverte d'une toque noire, surmontée d'une croix. Le fond se subdivise en différentes actions insignifiantes et autres détails dont on se dispense de faire la description; mais l'ancienneté de ce tableau et sa belle conservation le rendent trop remarquable pour ne pas trouver place dans cette collection.

Rogier de Bruges.

55 et 56. Deux portraits, l'un d'homme, sous le patronage de St.-Jacques, l'autre de femme, sous le patronage de Ste.-Catherine. Ce ne sont que deux têtes, petite nature, mais elles sont d'un bon empâtement de couleur et d'un grand fini.

Le Giorgion.

57. Portrait d'Elisabeth - Amadelle Surrey, du comté de Norfolk.

Descente de croix.

58. Les disciples, après avoir détaché le Christ, l'ont posé à terre entre les bras de la Vierge et des saintes femmes. La Magdelaine prosternée lui baise les pieds. St. Jean, Nicodème et un autre disciple sont derrière. Fond de paysage. Ce tableau réunit à un dessin correct sans sécheresse l'expression convenable au sujet. La couleur en est vigoureuse, et ramenée avec harmonie sur le groupe qui doit dominer.

BERNARD VAN ORLEY.

Le Christ mort.

59. Le Christ est soutenu par la Vierge et les saintes femmes. La Magdelaine appuie la joue sur une des mains du Christ; St.-Jean et deux autres disciples sont derrière. Fond d'or. Figures plus que demi-nature et demi-corps. Au-dessous de ce tableau et dans un même encadrement se trouve la famille du donataire. Le père et sept de ses fils sont d'un côté, sous le patronage de St.-Jean-Baptiste; la mère et cinq filles sont de l'autre côté, sous le patronage de Ste.-Marguerite. Fond d'or. Figures de petite proportion et demi-corps. On retrouve dans ce ta-

bleau le beau faire d'un disciple de Raphael. Il y a une expression touchante dans les traits de cette femme, qui tient appuyée sur son sein la tête du Christ. On peut faire le même éloge des autres figures. Les portraits en dessous sont d'une grande vérité et du fini le plus précieux.

Van Balen.

Adoration des Anges et des Bergers.

60. La Vierge à genoux devant l'enfant Jésus, soulève le voile qui le couvrait, et montre le nouveau né à un berger qui le regarde avec attendrissement. St.-Joseph est derrière ce villageois. Les Anges adorateurs sont à la droite de la Vierge; de petits Anges voltigent dans le haut. Ce tableau bien colorié, a l'expression de douceur que l'on remarque dans les compositions de Van Balen.

Inconnu.

Le Couronnement d'épines.

61. Ce tableau, dégradé et couvert de repeints, nous dispense d'une description particulière.

QUATRIÈME

QUATRIÈME SALLE.

Adrien de Bie.

Le Couronnement d'épines.

62. Le Christ est représenté assis, les bras et la poitrine découverts, les mains liées. Un bourreau lui enfonce sur le sommet de la tête la couronne d'épines. Un autre, tenant une lanterne d'une main, lève l'autre main armée de verges. Un troisième, plus en avant, montre de la main le Christ au juif qui préside à l'exécution. Vers la gauche, un soldat, le genou en terre, souffle avec effort dans une longue corne. Le lieu de la scène est éclairé par une lampe à quatre bras, surmontée d'un globe de verre qui renvoie la lumière. La lampe et le globe sont suspendus à la voûte. Ce tableau est d'une couleur chaude et vigoureuse. Les lumières, les reflets et les ombres sont ménagés avec intelligence.

Gossaert de Mabuge.

Jésus chez Simon le Pharisien.

63. Vers la gauche et sur le pre=

mier plan, Jésus est représenté à table chez Simon le Pharisien. Un personnage debout, peut-être Judas, regarde d'un air de reproche la Magdelaine, qui, après avoir arrosé de parfums les pieds du Seigneur, les essuie avec ses cheveux. Dans un plan plus éloigné Jésus paraît à table avec ses disciples. Le fond représente un vaste intérieur d'une architecture imaginaire, dans le style arabe. Le volet vers la droite représente la Magdelaine qui, soutenue par des Anges, s'élève vers le ciel. St.-Bernard, les mains jointes et à genoux devant un prie-dieu, paraît au-dessous de la Magdelaine. Fond de paysage et de forêts. Le volet vers la gauche représente la résurrection du Lazare. On le voit sorti de la tombe, agenouillé devant le Seigneur et lui rendant grace. Derrière le Lazare paraît le grand-prêtre, écartant les mains en signe d'admiration. Les habits qui le couvrent sont aussi remarquables par leur singularité que par leur extrême richesse. Les disciples du Seigneur d'un côté, plusieurs femmes et autres personnages du côté opposé, ne font, avec le Lazare et le grand-prêtre, qu'un seul groupe sur toute la largeur du tableau. Le lointain présente

l'aspect d'une ville ancienne; le Père Eternel, la tête couverte d'une thiare à triple couronne, se montre dans le haut du tableau. Les bornes d'un Catalogue ne permettent pas de rappeller les nombreux et précieux détails que présentent ces trois étonnantes compositions. On se ferait difficilement une idée du temps qu'il a fallu pour exécuter avec une finesse et une patience incroyables, une immensité d'accessoires tant en habillemens, qu'en ornemens de toute espèce. La mître de huit à dix pouces de hauteur, que l'on voit à terre à côté de Saint-Bernard, est recouverte d'autant de perles, avec chacune son attache en or; la crosse du Saint est de même. Or ces deux objets qui offrent toute l'illusion de perles véritables, ne forment peut-être pas la millième partie de l'ensemble. Cet étrange tableau avec ses volets, mesure en hauteur 2 mètres, 50 centimètres, et au-delà de deux mètres en largeur.

ROGIER VAN DER WEYDE.

Suite de huit tableaux, même numéro.

64. L'Adoration des mages, la Présentation au temple, la Vierge encore enfant, reçue par un Ange au haut

des marches du temple, Jésus parmi les docteurs, Jésus allant au Calvaire, le Christ à la croix, le Christ porté au tombeau, les Disciples et les Saintes Femmes qui s'éloignent du sépulcre. Ces huit tableaux de la même main portent le caractère du tempe où ils ont été peints. Couleur ferme et brillante, costumes du temps, ornemens recherchés, plusieurs têtes d'une belle expression.

Ecole de ROGIER DE BRUGES.

Adoration des Mages.

65. Sans entrer dans les détails d'une bizarre composition, ce tableau rappelle une observation déjà faite, qu'au temps de la découverte de la peinture à l'huile, la couleur a été le premier et principal objet de la recherche de nos anciens peintres. Couleur brillante, mais sans harmonie, recherche et singularité d'habillemens, détails terminés avec soin, dessin sec et peu correct. Les volets représentent l'adoration des Anges et la Circoncision. Fond de riche architecture, et de ruines.

Jean de Conixloo.

Une Sainte Famille, la Mort de la Vierge et sujet inconnu; tableau en trois parties.

66. Le tableau, vers la droite, représente la Vierge étendue sur son lit de mort; elle est entourée des Disciples et des saintes Femmes. Le lointain représente la Vierge portée au tombeau. Le tableau, vers la gauche, représente le grand-prêtre debout, ayant devant lui la table aux holocaustes. Il étend le bras, s'adressant au personnage qui, placé vis-à-vis, semble par son geste, refuser de joindre son offrande aux dons dont la table est couverte. Cet homme est suivi de deux femmes; la plus avancée paraît pénétrée d'une vive douleur. Une seconde action, dans un plan plus éloigné vers la droite, représente la célébration d'un mariage. La mariée porte sur la tête une couronne d'or. Vers la gauche, la même femme à genoux et priant devant quatre carmes, aussi prians et à genoux; à quelque distance en avant, la même femme étendue morte sur la terre, et son ame s'élevant vers le Ciel dans le calice d'une fleur de lys. La partie su-

périeure forme le troisième tableau : il représente la Sainte Famille. La Vierge, assise sur un canapé à dossier, soutient l'enfant Jésus, qui, debout, reçoit une pomme que lui présente Ste.-Anne assise sur le même canapé à côté de la Vierge. St.-Joseph, d'un côté et St.-Joachim de l'autre, sont assis derrière le canapé. Ce groupe, qui se trouve placé au milieu, est précédé de deux autres groupes; celui vers la droite est composé d'une femme devant laquelle jouent trois enfans ; un quatrième reçoit les caresses d'un saint personnage, assis, plus en arrière, à côté d'un autre saint; ces deux figures bordent le tableau. Le groupe vers la gauche représente deux autres saints personnages qui s'entretiennent, et devant lesquels est une jeune femme assise auprès de ses deux enfans et regardant leurs jeux. Le Père Éternel, entouré d'Esprits célestes, paraît dans le haut. Quelques figures dans le lointain forment épisodes au-devant des bâtimens qui terminent à l'horizon les deux côtés du tableau. Conixloo semble s'être attaché particulièrement à cette dernière composition. L'ordonnance en est sagement disposée. Les figures principales expriment bien le calme de l'in-

nocence appropriée à une famille heureuse et saintement inspirée. Les groupes se détachent sans confusion par des couleurs harmonieuses et brillantes. Ce tableau porte la date de 1546.

GILLES MOSTARD.

Sujets inconnus; tableau en deux parties.

67. Au milieu d'une cuisine, autour de laquelle sont étalés les nombreux ustensiles qui la caractérisent, un jeune homme, dont l'habillement semble désigner un religieux, est à genoux, les mains jointes. Il a devant lui un crible rompu par le milieu, et au-delà une jeune fille debout essuie avec son mouchoir les larmes qui inondent son visage. On apperçoit, par la fenêtre de la cuisine, les mêmes personnes, s'avançant l'une au devant de l'autre dans un fond de paysage, vers la maison. Le tableau, vers la droite, représente, sur le premier plan, le même personnage accompagné d'un autre religieux, tous deux à genoux et priant devant quelques mets posés à terre sur une nappe. On apperçoit plus loin un religieux apportant des provisions. Au-delà le personnage, qui semble faire le sujet principal du

tableau, est à genoux, les yeux levés vers le Père Eternel qui lui apparaît au milieu d'un nuage. Le fond présente à l'horizon une ville qui s'élève en ampithéâtre, et devant laquelle est une galerie en arcades, à laquelle on monte par des gradins. Plus haut, vers la droite, est un aqueduc. A la vue de ces deux tableaux, et particulièrement de celui de la gauche, on les croirait postérieurs d'un siècle à ceux qui précèdent. Le coloris de celui qui représente l'intérieur d'une cuisine est remarquable par sa légèreté, et son harmonieuse transparence. On s'apperçoit que l'artiste avait une idée suffisante de la perspective, et qu'il a cherché à en observer les règles. Son dessin est correct, les détails qu'il s'est attaché à multiplier sont parfaitement terminés, et cette jeune fille, sans nous avoir instruits du sujet de ses larmes, exprime bien la douleur ou les regrets dont elle paraît pénétrée.

BARTHOLOMÉE ST.-MARC.

Sainte Famille.

68. La Vierge, assise, se prête au mouvement du petit Jésus, qui, debut et soutenu par sa mère, cherche

à saisir la pomme que St.-Joseph lui présente. Vers la droite, un Ange tient dans ses mains une corbeille de fleurs. Un autre Ange tient au-dessus de la tête de la Vierge une couronne de fleurs. Ce tableau, d'un dessin correct, et d'une jolie couleur, rappelle une composition à-peu-près semblable de Raphaël.

INCONNU.

69. Portrait d'un homme à genoux, et priant sous le patronage de St.-Jean.

INCONNU.

70. Ce petit tableau a pour pendant St.-Nicolas, représenté debout et revêtu de ses habits pontificaux.

ALBERT DURER.

Le Père Eternel soutenant sur ses genoux le Christ mort.

71. Le Père Eternel, revêtu de la dalmatique, la tête couverte de la thiare, présente, étendu sur ses genoux, le Christ, dont un ange soutient légèrement le milieu du corps. Un autre ange soulève au-dessous des pieds du Christ le linceul. Deux autres anges, debout aux deux côtés du Père Eternel,

portent, l'un la croix, l'autre l'éponge au bout de la lance. Malgré le style exagéré et maniéré des draperies, on reconnaît dans ce tableau le mérite d'un peintre que ses savantes et nombreuses compositions ont rendu justement célèbre.

D'après LÉONARD DA VINCI.

72. Le Seigneur tient debout, de la main gauche, le livre ouvert des évangiles; sa main droite est élevée, et ses doigts sont pliés en signe de bénédiction. Figure, grandeur naturelle et demi-corps.

INCONNU.

Adoration des Mages.

73. L'enfant Jésus sur les genoux de sa Mère, reçoit l'hommage d'un des mages prosterné à ses pieds. Les deux autres sont derrière et se groupent avec une suite nombreuse. St.-Joseph est du côté opposé derrière la Vierge. La couleur de ce tableau, quoique brillante, n'est pas assez dégradée.

CINQUIÈME SALLE.

Inconnu.

74. La Vierge à genoux dans un fond de nuages, découvre son sein maternel à son fils, et le prie d'intercéder auprès du Père Éternel qui entouré d'esprits célestes, paraît dans une gloire. L'intention se rapporte aux quatre portraits d'hommes que l'on voit aux deux extrémités du tableau.

Martin Pepin.

75. Le tableau fait allussion à une institution de charité. Quatre aumôniers avec les attributs qui les caractérisent sont à genoux en présence de Ste.-Anne et de la Vierge adolescente. Il se fait une distribution de pains et de vêtemens à de pauvres enfans. Ce sujet est présenté d'une manière ingénieuse et touchante. La couleur est d'une touche ferme et brillante. Les portraits des aumôniers portent l'empreinte de la vérité et de la ressemblance.

Michel Coxcie.

La Cène.

76. Le Seigneur est représenté à table au milieu de ses disciples. Ceux-ci expriment de la manière la plus énergique, le douloureux étonnement du prochain événement qui leur est annoncé. La noble architecture qui décore la salle du festin se prolonge vers le volet où est représenté le Seigneur, lavant les pieds de St. Pierre. Le volet opposé représente le Seigneur, et les apôtres endormis au jardin des olives. Les figures sont de grandeur naturelle. On reconnaît dans ce tableau le style et le grandiose du maître que Coxcie s'était proposé pour modèle. Un dessin correct et sévère, une couleur vigoureuse, une belle entente du clair-obscur, un choix convenable et varié d'expressions, justifient dans leur ensemble, l'éloge de cette grande et intéressante composition.

Wenceslas Koeberger.

Le Christ porté au tombeau.

77. Quatre disciples soutiennent sur leurs genoux le corps du Christ; la Magdelaine baise une des mains du

Sauveur. La Vierge, St.-Jean, et les saintes femmes se groupent en différentes attitudes et debout derrière le corps. On apperçoit dans le lointain d'un côté le Calvaire, et plus vers le milieu le temple et la ville de Jérusalem. Ce tableau faisait avant la démolition de St.-Géry, le plus bel ornement de cette église. Le Musée, en s'applaudissant d'avoir recueilli la production d'un artiste célèbre, ne se dissimule pas quelques inégalités dans l'ensemble de ce précieux tableau.

LAMBERT VAN NOORT.

L'Adoration des Bergers.

78. L'enfant Jésus, couché à terre entre la Vierge à genoux et St.-Joseph soulevant le voile qui couvrait l'enfant, est entouré d'un grand nombre de bergers qui s'empressent de venir rendre hommage au nouveau né. Ce tableau est bien dessiné, bien composé et d'une couleur brillante.

NOTICE,

PAR ORDRE ALPHABÉTIQUE,

Des Peintres et Sculpteurs, dont les noms se trouvent rappellés dans ce Catalogue.

Le premier chiffre indique la salle où se trouve le tableau ; s, après le chiffre, indique les salles faisant suite au Musée, et a après s, indique les tableaux anciens, les chiffres qui suivent les noms des peintres indiquent les numéros de leurs tableaux.

A.

	Page
2. ALBANE (François Albani, dit l'), né en 1578, mort en 1660. École bolonaise. – n°. 23.	17
2. ARTOIS. *Voyez* VAN ARTOIS.	

B.

1. BAKKEREEL (Gilles), né à Anvers, mort à Rome. – n°. 3.	6
4. – n°. 67.	40
3. s. a. BALEN. *Voyez* VAN BALEN.	
3. s. a. BARBARELLI (Georges, dit le Giorgion), né à Castel-Franco, dans le Trévisane, en 1478, mort à Venise en 1511. n°s. 57 et 58.	142 et 143

4. BAROCHE (Fréderic le), né à Urbin en 1525, mort en 1612. - n°. 61. 37

6. BAS-RELIEFS en albâtre. - n°s. 104 et 105. 57

11. S. BASSAN (Leandro da Ponte, dit le Chevalier Léandre), né en 1556, mort en 1625. École vénitienne. - n°. 199. 101

6. BERGÉ, n°. 97 et 98. 55
— n°. 111 et 112. 59

5. S. a. BIE. *Voyez* DE BIE.

12. S. BLENDEFF, n°. 211. 106

1. S. a. BLOCKLANDT. *Voyez* MONTFORT.

12. S. BOENS, élève de FRANÇOIS, n°. 221. 110

3. BOLL (Ferdinand), né à Dordrecht en 1600, élève de Rembrandt. - n°. 51. 33

2. BOOM (Charles Ver.), Hollandais, vivait en 1690. - n°. 27. 19

4. BOSSAERT (Thomas Willeborts), né à Berg-op-Zoom en 1613, élève de Gérard Seghers. - n°. 67. 40

3. BREYDEL (Charles ou le Chevalier), né à Anvers en 1677, mort à Gand en 1744. - n°. 47. 30

C.

2. CANALETTI (Antonio Canal, dit), mort en 1768, âgé de 71 ans. Ecole vénitienne. - nb. 22. 16
8. s. — n°. 138. 70
5. CARAVAGE (Michael-Angelo Amerigi ou Morigi, dit le), né à Caravaggio, près de Milan, né en 1569, mort en 1609. Ecole d'après Michel-Ange de Caravage. n°. 75. 44
6. — n°. 106. 57
12. s. CARDON, graveur. n°. 223. 110
12. s. CARRACHE (Ecole des). n°. 209. 105
9. s. CASTIGLIONE (Benedetto), né à Gênes en 1616, mort à Mantoue en 1679. - n°. 162. 81
1. CHAMPAIGNE (Philippe), né à Bruxelles en 1602, mort à Paris en 1674, élève de Fouquières. - n°. 10. 9
— n°. 54 et 56. 34
4. — n°s. 69 et 70. 41
5. — n°. 87. 53
3. CHAMPAIGNE (Jean-Bapt.), né à Bruxelles en 1643, élève de son oncle Philippe. - n°. 45. 28

10. s. CIGNANI (Carlo), né en 1628, mort en 1719. Ecole de Bologne. - n°. 189.	97
4. CLERCK (Henri de), né à Bruxelles en 1570, élève de Martin de Vos. - n°. 58.	35
7. — n°. 123.	63
12. — s. n°. 210.	105
9. s. CLUMP (Albert) n°. 161.	80
10. s. — n°. 183.	95
4. COIGNET (Gilis), né à Anvers en 1526, mort à Hambourg en 1600, élève d'Antonio Palermo. - n°s. 73 et 74.	44
4. s. a. CONIXLOO (Jean de), né à Anvers en 1490. - n°. 66.	149
3. s. a. CORDOLA. - n°s. 34 et 35.	130
11. s. COSSIERS (Jean), né en 1603, élève de Corn. Devos. - n°. 206.	103
11. s. COURTIN (Jacques), élève de Boulogne le jeune. - n°. 191.	99
3. COURTOIS (Jacques, dit le Bourguignon), né à St. Hyppolite en 1621, mort à Rome en 1676. n°. 40.	26
7. COXCIE (Michel), né à Malines en 1497, mort à Anvers	

en 1592, élève de Bernard Van
Orley. - n°. 125. 63
3. s. a. — n°. 48. 138
5. s. a. — n°. 76. 156
2. CRAYER (Gaspar de), né à
Anvers en 1582, mort en 1669.
n°. 21. 15
— n°. 28. 20
— n°. 31. 21
3. — n°. 43. 27
7. — n°. 57. 35
— n°s. 133 et 184. 66
— n°. 121. 61
— n°. 127. 64
8. s. — n°. 136. 68
9. s. — n°. 160. 80
— n°. 170. 85
— n°. 171. 86
10. s. — n°. 184. 95
11. s. — n°. 194. 100
— n°. 201. 102
6. CUYP (Benjamin), né à Dort
en 1606, élève de son oncle
Geerits Cuyp. - n°. 110. 55
8. s. CUYP l'ancien. - n°. 146. 64

D.

DANKERTZ DE REY (Pierre), né
à Amsterdam en 1605. - n°. 15. 11
— n°. 16. 12

12. s. DARNSTEDT, graveur. - n°. 222.	110
4. s. a. DE BIE (Adrien.), né à Lierre en 1394. - n°. 62.	145
2. s. a. DE COSTER. - n°. 27.	128
6. DE GRÉ, natif d'Anvers, élève de Geeraerts, n°. 99.	56
8. s. DE HAZE. - n°. 152.	77
6. DELVAUX (Laurent). - n°. 109.	58
12. s. DELVAUX (Laurent), de Bruxelles. - n°s. 227 et 228.	111
2. DENON, Directeur du Musée de Paris, (son portrait). - n°. 37.	24
8. s. DE VADDER (Henri), né à Bruxelles en 1660, fut le maître de Jacques d'Artois. n°. 144.	73
6. DE VRIES (Ferdinand), élève de Jacques Ruysdael. - n°. 78.	47
8. s. DE VRIENDT. *Voyez* FRANC FLORE.	
1. s. a. DE VOS (Pierre), vivait en 1480. - n°. 9.	118
2. s. a. — n°. 21.	125
2. s. a. DE VOS (Martin), né à Anvers, y fut reçu à l'académie en 1519, mort dans la même ville en 1604. - n°. 15.	121
DIEPENBEECK. *Voyez* VAN DIEPENBEECK.	

9. s. Dosse (Le). - n°. 169.	85
3. Dubbels (Henri), contemporain de Backhuysen. - n°. 49.	30
12. s. Ducorron, d'Ath. - n°. 218.	109
4. s. a. Durer (Albert), né à Nuremberg en 1470, mort en 1528, élève de Hupse Martin. - n°. 71.	153

Dyck. *Voyez* Van Dyck.

E.

9. s. Ecole vénitienne. - n°s. 154 et 155.	78

Eyck. *Voyez* Van Eyck.

F.

1. Fassolo (Bernardino), de Pavie, florissait vers l'an 1518. - n°. 17.	12
2. Ferata (Sasso). - n°. 34.	23
3. Ferrari (Gaudenzio), né à Val D'Agia en 1584, mort en 1650. Ecole milanaise. - n°. 44.	28
8. s. Franc Flore (François de Vriendt), né en 1520, mort en 1570. - n°. 139.	70
1. s. a. — n°. 10.	119
2. s. a. — n°. 32.	129
5. Franken (Ambroise), né à	

Hérenthals, élève de François Floris. - n°. 82. 49

8. s. FRANÇOIS (Lucas). - n°. 140. 71

G.

6. GAROFALO (Benvenuto), né à Ferrare en 1481, mort en 1559. - n°. 113. 59

12. s. GASSIÉ, de Bordeaux, - n°. 212. 107

12. s. GAU, de Cologne. - n°. 220. 109

6. GEERAERTS (Martin-Joseph), né à Anvers en 1707, mort dans la même ville. - n°s. 88 à 94. 54

3. s. a. GELDERSMAN (Vincent), né à Malines, y florissait en 1540. - n°. 52. 140

GIORGION (le). *Voyez* BARBARELLI.

12. s. GODECHARLES. - n°. 225. 111

4. s. a. GOSSAERT (dit de Mabuge), peintre du marquis de Verre, à Middelbourg, mort en 1562. - n°. 63. 145

1. GRIPELTO (le chevalier). - n°. 19. 13

11. s. GUERCHIN (Gio-Francesco Barbieri, dit le), né à Cento en 1590, mort en 1666, élève de Bénoît Gennari. - n°. 195. 100

1. Guide (d'après le) - n°. 1. 5
2. Guido (Reni), né en 1575, mort en 1642. École de Bologne. - n°. 29. 20
3. — n°. 46. 29
8. s. — n°. 153. 77

H.

Hemessen. *Voyez* Van Hemessen.

2. s. a. Hemskerke, le Vieux (Martin), né dans le village de Heemskerke en 1498, mort à Harlem en 1574, élève de Jean Schoreel. - n°. 20. 123

Heuvele, *Voyez* Van Heuvele.

Hiel. *Voyez* Van Hiel.

5. Honthorst (Gérard), surnommé Della Notte, né à Utrecht en 1592. - n°. 86. 52

12. s. Huygens, de Bruxelles. - n°. 214. 108

1. Huysmans (Corneille), surnommé de Malines, né à Anvers en 1648, mort à Malines en 1727. n°. 4. 7

I.

4. Inconnus. - n°s. 59 et 60. 36
6. — n°s. 100 et 101. 56
7. — n°. 128. 65

7. INCONNUS. n°. 132.	66
9. s. — n°. 166.	83
10. s. — n°. 186.	96
11. s. — n°s. 203 et 204.	102
1. s. a. — n°. 1.	114
— n°s. 3, 4 et 5.	116
— n°. 6.	117
— n°. 11.	119
2. s. a. — n°. 16.	122
— n°. 22.	125
— n°. 23.	126
— n°s. 25 et 26.	128
— n°. 29.	129
— n°. 33.	130
3. s. a. — n°s. 36 et 37.	132
— n°s. 40, 41, 42 et 43.	133
— n°. 45.	135
— n°s. 46, 47 et 49.	138
— n°. 61.	144
4. s. a. — n°s. 69 et 70.	153
— n°. 73.	154
5. s. a. — n°. 74.	155

J.

5. JANSSENS (Victor-Honorius), né à Bruxelles en 1664, élève de Volders, n°. 83.	50
8. s. — n°. 141.	72

JEAN DE BRUGES. *Voyez* VAN EYCK.

2. JORDAANS (Jacques), né à Anvers en 1594, mort en 1678,

élève de Van Oort et de P. P.
Rubens. - n°. 20. 14
4. — n°. 80. 48
5. — n°. 85. 51
11. s. JORDANO (Lucas), d'après sa manière. — n°. 200. 102

K.

5. s. a. KOEBERGER (Wenceslas), né à Anvers vers 1550, mort à Bruxelles, élève de Martin de Vos. - n°. 77. 156

L.

4. s. a. LEONARDO DA VINCI (d'après). - n°. 72. 154

LOON. *Voyez* VAN LOON.

9. s. LOTTI (Carlo), né à Munich en 1611, mort en 1698. - n°. 163. 81

12. s. LOUYET (L. C.), de Bruxelles, élève de Henry. - n°. 215. 108

12. s. LOUYET (Madame), de Bruxelles. - n°. 224. 111

M.

MABUGE. *Voyez* GOSSAERT.

1. MARATTE (Charles), né à Camerano, dans la Marche d'Ancône,

cone, en 1625, mort à Rome
en 1713. - n°. 12.　　　　　　　9

2. MIGNARD (Pierre), né à Troyes
en Champagne, en 1610, mort
à Paris en 1695. - n°. 32.　　　22

9. S. MILLÉ (François, dit Francisque), né à Anvers en 1644,
mort à Paris en 1680. - n°. 167.　85

1. S. A. MONTFORT (Antoine de,
dit Blocklandt). - n°. 7.　　　117

6. MOREELSE (Paul), né à Utrecht
en 1571. - n°. 107.　　　　　57

4. S. A. MOSTARD (Gilles), né à
Hulst en 1520. - n°. 67.　　　151

8. S. MOUCHERON (Fréderic), né
à Embden en 1633, mort à
Amsterdam en 1686, élève de
Jean Asselyn. - n°. 148.　　　75

MURILLO (Bartholomée Erteban),
né à Pilna en 1618, mort à Séville en 1682. - n°. 7.　　　　8

N.

12. S. NANEZ (T.), de Charleroy,
élève de François. - n°. 216.　108

4. NEEFS (Pierre), né à Anvers
en 1570, mort en 1631, élève
de Steenwyck, le père. - n°. 63.　38

NOORT. *Voyez* VAN NOORT.

O.

ORLEY. *Voyez* VAN ORLEY.
OORT. *Voyez* VAN OORT.
OSTADE. *Voyez* VAN OSTADE.

P.

2. PALME LE VIEUX (Jacopo), né à Farinutta en 1540, mort à Venise en 1588. - n°. 35. 23

2. S. A. PATENIER (Joachim), né à Dinant, fut reçu à l'académie de peinture à Anvers en 1515. - n°. 1, 121

5. S. A. PEPIN (Martin), né à Anvers en 1578. - n°. 75. 155

12. S. PICOT (François-Edouard), élève de Vincent. - n°. 217. 109

6. PLATRES. - n°s. 114 et 115, 59

POUSSIN (d'après le). - n°. 95. 54

3. PROCACCINI (Julio Cesare), né en 1548, mort en 1626. Ecole de Bologne. - n°. 39. 25

Q.

2. S. QUELLYN (Erasme), né à Anvers en 1607, mort en 1678. n°. 159. 78

10. S. — n°. 188. 96

11. S. — n°. 202. 102

R.

3. RAPHAEL (Sanzio), né à Urbin en 1483, mort à Rome en 1520, élève du Perrugin. - n°. 54. 34
7. — n°. 130. 65
2. S. A. — (d'après sa manière). n°. 28. 129

RAVESTEIN. *Voyez* VAN RAVESTEIN.

7. REMBRANDT (Ecole de). - n°. 131. 66
1. RIBERA (Giuseppe, dit l'Espagnolet), né à Zativa, en Espagne, en 1589, mort à Naples en 1656. - n°. 9. 8
8. s. — n°. 149. 75
3. s. A. ROGIER DE BRUGES. - n°s.
10. s. — (Ecole de). - n°. 188. 96
11. s. — n°. 202. 102
 55 et 56. 142
12. s. ROY (de). - n°. 226. 111
3. RUBENS (Pierre-Paul), né à Cologne en 1577, mort à Anvers en 1640, élève d'Otto Venius. - n°. 38. 24
— n°. 42. 27
— n°. 50. 31
4. — n°. 64. 38
— n°. 68. 39

7. — D'après son école. - n°. 129. 65
9. s. — Copie. - n°. 157. 79
10. s. — n°. 198. 98
5. RUYSDAAL (Jacques), né à Harlem en 1643, mort dans la même ville en 1681. - n°. 79. 48

S.

4. s. a. SAINT MARC (Bartholomé), né à Sevignano en 1469, mort à Florence en 1517. - n°. 68. 152
10. s. SALLAERT (Antoine), né à Bruxelles en 1570. - n°. 179. 91
— n°. 180. 92
— n°. 185. 96
11. s. — n°s. 196 et 197. 101
10. s. SCHIAVONE. (Andreas), né en 1522, mort en 1582. École vénitienne. - n°. 181.
1. s. a. SCHOREEL (Jean), né à Schoreel, en Hollande, mort à Utrecht en 1562. - n°. 8. 117
2. SCHOUAERTS d'Ingolstad. École florentine. - n°. 33. 22
10. s. SCHUT (Corneille), né à Anvers en 1600, élève de Rubens. n°. 13. 10
4. — n°. 62. 37

1. s. a. SCULPTURES en bois. –
n°. 12. 119
— n°s. 13 et 14. 120
7. SMYERS de Malines. – n°. 126. 64
2. s. a. SNELLINCK (Jean), né à Malines en 1549, peintre des Archiducs Albert et Isabelle, mort le 6 Octobre 1638. Son épitaphe se trouve dans l'église paroissiale de St.-Jacques, à Anvers. – n°. 16. 121
9. s. SNYDERS (François), né à Anvers en 1579, mort dans la même ville en 1657, élève de Van Balen. – n°. 164. 82
11. s. — n°. 194. 100
10. s. SOYARO (dit le). – n°. 182. 94
3. STOMME. (M. B.). – n°. 41. 26
3. s. a. SWARTS (Jean), né à Groeningue, florissait en 1522. – n°. 44. 134

T.

12. s. TEGEN, de Turnhout, élève de Godecharles. – n°. 219. 109
THULDEN. *Voyez* VAN THULDEN.
6. THYSSENS (Pierre), né à Anvers en 1623, élève d'Antoine Van Dyck. – n°. 103. 57
2. TINTORET (Jacopo Robuste,

dit le), né en 1512, mort en 1594. École vénitienne. - n°. 26.	19
6. — n°. 108.	58
9. s. — n°. 172.	87

TITIEN. *Voyez* VICELLI.

V.

2. VAN ARTOIS (Jacques), né à Bruxelles en 1613, élève de Jean Wildens. - n°. 24.	17
7. — n°. 118.	60
— n°. 124.	63
8. s. — n°. 143.	73
9. s. — n°. 159.	80
11. s. — n°. 194.	100
3. s. a. VAN BALEN (Henri), né à Anvers en 1560, mort en 1638, élève d'Adam Van Oort. - n°. 60.	144
2. VAN DER ELST (Bartholomé), né à Harlem en 1631. - 25.	18
4. VAN DER GOES. (Hugo), né à Bruges en 1480. - n°. 72.	43
4. VAN DER MEULEN (Antoine), né à Bruxelles en 1634, mort en 1690. - n°. 71.	42
3. s. a. VAN DER WEYDE (Rogier), né à Bruxelles en 1486, mort en 1529. - n°s. 50 et 51.	139
n°s. 53 et 54.	141
4. s. a. — n°. 64.	147

5. Van Diepenbeeck (Abraham), né à Bois-le-Duc, mort à Anvers en 1675. – n°. 81.	49
1. Van Dyck (Antoine), né à Anvers en 1559, mort à Londres en 1641. – n°. 2.	5
— n°. 5.	7
— n°. 14.	10
3. — n°. 48.	30
7. — D'après son école. – n°. 116.	60
— n°. 120.	61
8. s. — n°. 150.	76
— n°. 151.	77
11. s. — D'après son école. – n°. 205.	102
3. s. a. Van Eyck (Jean), dit Jean de Bruges, inventeur de la peinture à l'huile, né à Maseyck en 1370, mort à Bruges en 1441, élève de son père. – n°s. 38 et 39.	132
9. s. Van Havont (Pierre), né à Anvers en 1619, peintre et graveur. – n°. 174.	88
1. s. a. Van Hemessen (Jean), né à Anvers vers 1580, florissait à Harlem en 1550. – n°. 2.	114
7. Van Herp (N. N.) – n°. 117.	60
8. s. Van Heuvele (Antoine), né à Gand, élève de Gaspar de Crayer. – n°. 142.	72
6. Van Hiel (Daniel). – n°. 96.	55

2. Van Loon (Théodore), né à Bruxelles en 1629, élève de Carlo Maratti. - n°. 30. 21

3. — n°. 52. 33

— n°. 55. 34

8. s. — n°. 137. 69

2 s. a. Van Noort (Lambert), né à Amersfort en 1520, fut admis dans le corps des peintres à Anvers en 1547. - n°. 24. 127

5. s. a. — n°. 78. 137

12. s. Van Oort (Adam). - n°. 208. 105

2. s. a. — n°. 19. 123

5. Van Orley (Bernard), né à Bruxelles en 1490, élève de Raphaël. - n°. 122. 62

5. s. a. — n°. 59. 143

10. s. Van Orley (Richard), né à Bruxelles en 1652, mort en 1732. - n°. 178. 90

9. s. Van Ostade (Isaac), né à Lubeck en 1602, élève de son frère Adrien. - n°. 165. 83

2. Van Ravenstein (Jean), né à La Haye vers l'an 1580. - n°. 36. 23

12. s. Van Regemorter fils, d'Anvers. - n°. 213. 107

7. Van Thulden (Théodore), né à Bois-le-Duc en 1607, vivait

en 1662, élève de P. P. Rubens.
n°. 119. 61

9. s. — n°. 158. 79
— n°. 168. 84

1. VAN VEEN (Otto), né à Leyden en 1556, mort à Bruxelles en 1624. - n°. 8. 8
— n°. 9. 11
7. — n°. 135. 67

8. s. VAN VEEN (Gertrude), fille d'Otto. - n°. 147. 75

10 s. VELASQUÈS. - n°. 187. 96

10. s. VERHAEGEN. - n°. 176. 88
— n°. 177. 89
12. s. — n°. 207. 104

4. VÉRONÈSE (Paul), né à Véronne en 1532, mort en 1588. - n°. 65. 39
5. — n°. 76. 45
— n°. 77. 46

8. s. VÉRONÈSE (Alexandre), né à Véronne en 1600, mort à Rome en 1670. - n°. 145 74

5. VICELLI (Titien), mort en 1576. Ecole vénitienne. - n°. 84. 50

6. VOUET (Simon), né à Paris

en 1582, mort dans la même
ville en 1641.- n°. 102. 56

W.

WEENIX (Jean-Baptiste), né à
Amsterdam en 1614, mort en
1719.- n°. 18. 13
9. s. WAUTIER. - n°. 175. 88
11. s. — n°. 198. 101

FIN.

ERRATA.

Page 6, ligne 3, portant de la main un panier, *lisez*, portant la main au panier.

Page 13, ligne 15, GRIPELTO, *lisez*, GRIPELLO.

Page 39, ligne 16, largement destinées, *lisez*, dessinées.

Page 95, ligne 18, d'Hudetot, *lisez*, d'Houdetot.

Page 109, ligne 16, Tegens, *lisez*, Feyens.

Page 118, ligne 10, de velours d'hermine, *lisez*, de velours bordé d'hermine.

Page 120, ligne 22, et également, *lisez*, est également.

Page 152, ligne dernière, debut, *lisez*, debout.

Page 165, Table, GRIPELTO, *lisez* GRIPELLO.

Page 169, Table, NANEZ, *lisez*, NAVEZ.

www.ingramcontent.com/pod-product-compliance
Lightning Source LLC
Chambersburg PA
CBHW071539220526
45469CB00003B/850